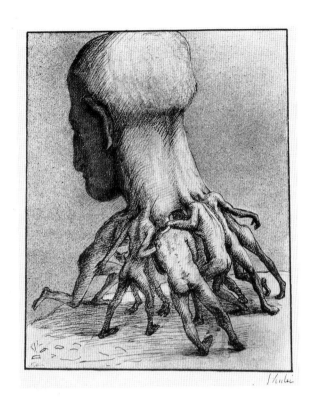

阿弗瑞德・庫班
巨顱(*La grande tête*),1899年
鋼筆、墨水畫,31.3 × 19.7cm
維也納,艾伯提納版畫收藏館

目錄

1997 年 10 月 1 日初版
發 行 人：許麗雯
社 　 　 長：陸以愷
總 編 輯：許麗雯
翻 　 　 譯：漢詮翻譯有限公司　張瓊文 譯
主 　 　 編：楊文玄
編 　 　 輯：魯仲連
美 術 編 輯：周木助
企 　 　 劃：陳靜玉
行 銷 執 行：姚晉宇
門 　 　 市：楊伯江　朱慧娟
出 版 發 行：縱橫文化事業股份有限公司
編 輯 部：台北縣新店市中正路 566 號 6 樓
電 　 　 話：(02)218-3835
傳 　 　 眞：(02)218-3820
印 　 　 製：Filabo,S.A., Sant Joan Despi(Barcelona),Spain
　 　 　 　 　 Dep. legal:B.35279-1997(Printed in Spain)
行政院新聞局出版事業登記證局版北市業字第 734 號

象徵主義（SYMBOLISME）
定 　 　 價：440 元
郵 撥 帳 號：18949351 縱橫文化事業股份有限公司
E-mail ：c9728@ms16.hinet.net

象徵主義

SYMBOLISME

縱橫文化

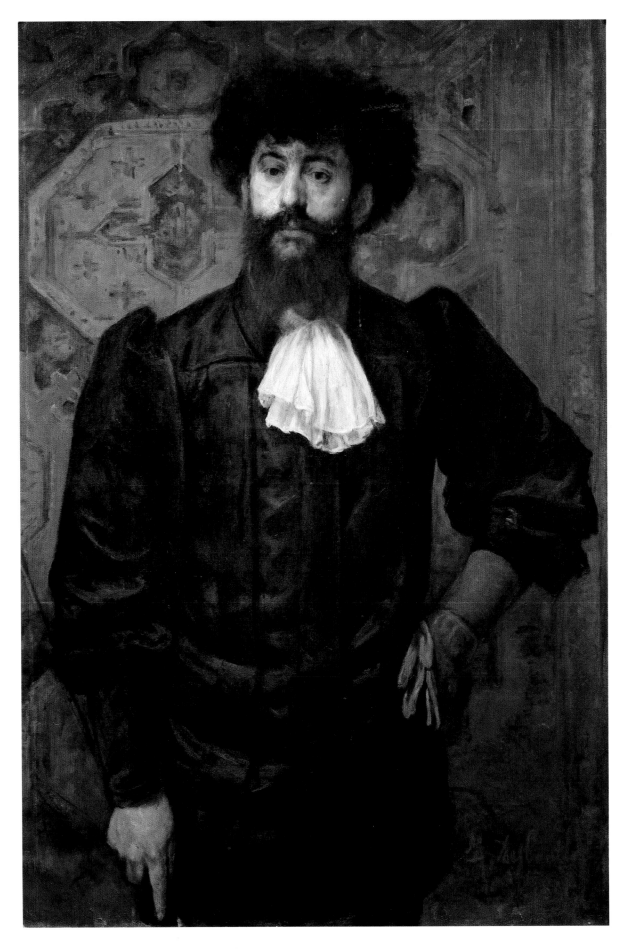

馬賽林・德布唐
約瑟凡・培拉登的畫像(*Portrait de Joséphin Péladan*),1891 年
油畫，121 × 82cm
法國，昂熱美術館

象徵主義在十九世紀

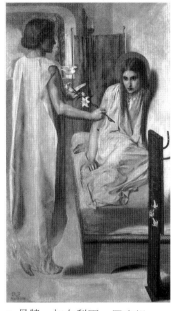

a. 丹特・加布利爾・羅塞提
天使報喜(*L'annonciation*), 1849-1850 年
油畫, 72.4 × 41.9cm

象徵主義是否存在過呢？它沒有領導人，也沒有明確的定義或準則。阿多夫・瑞德(Adolphe Retté)在一八九二年就說過：「如果我們詢問那些自稱為象徵主義者的詩人，將會發現問過的每一位，對象徵主義都有不同的定義。」但是，我們可以確定，在十九世紀末及二十世紀初，這個趨勢曾顯示出一些典型的特徵。那麼它究竟是從什麼時候，以及從那裡出現的呢？

象徵主義的起源

一八四八年，一群英國皇家學院的學生因不滿學院的僵化課程，並反抗當時正流行於歐陸及大英帝國的寫實主義，於是在倫敦組織了「拉斐爾前派協會」(La Confrérie préraphaélite)。他們主張藝術家應捨棄自拉斐爾以後的種種教條形式。因此是畫家，也是詩人的丹特・加布利爾・羅塞提(Dante Gabriel Rossetti, 圖 a)重新詮釋了中世紀的亞瑟王傳說，而愛德華・伯恩－瓊斯爵士(Edward Burne-Jones)也賦與希臘－拉丁神話新的意義。這可以看成是象徵主義的先兆。

到了一八八〇年，倫敦又發展出一種裝飾性的「新藝術」(Art Nouveau)，這種附有敏感的彎曲線條，狀似海草蔓藤般的藝術，雖然多半僅應用在版畫、插圖或小件油畫作品上，卻顯示出畫家們對學院仿古畫風的反動。後來這種「新藝術」很快地蔓延到歐洲大陸各地，並化身成為奧地利的「分離派」(Sezessionstil)；德國的「年輕風格」(Jugendstil)；義大利的「自由風格」(Liberty Style)；西班牙的「現代主義」(Modernista)，以及巴黎的「現代風格」(Modern Style)。這些團體對於隨後出現的象徵主義產生了相當的影響。

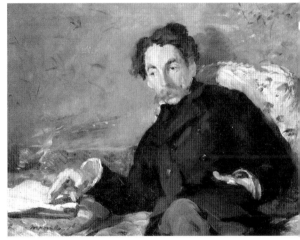

b. 馬奈
馬拉梅的畫像(*Portrait de Mallarmé*), 1876 年
油畫, 27.5 × 36cm

c. 歐迪隆・魯東
召魂(*Evocation*), 約 1893 年
粉彩、炭筆畫

畫壇的象徵主義是由巴黎一群無組織的藝術家，因反對寫實主義和印象派而發展出來的運動。它和當時的法國詩壇關係極為密切。一八八六年，先是亞瑟・藍波(Arthur Rimbaud)發表了《明燈》詩集(*Les illuminations*)，繼而是阿納朵爾・巴竹(Anatole Baju)的《頹廢宣言》(*Manifeste décadent*)。然後何內・紀爾(René Ghil)創辦了《藝術與文學的墮落》雜誌(*La décadence artistique et littéraire*)，史第芬・馬拉梅(Stéphane Mallarmé, 圖 b)為《動詞文集》(*Traité du verbe*)寫序。最後，約翰・莫雷阿斯(Jean Moréas)在九月十八日的《費加洛日報》上發表「象徵主義宣言」(Manifeste du symbolisme)。

這些象徵主義發起者的見解雖有相互矛盾之處，但不滿自然主義及實證哲學的立場則十分一致。莫雷阿斯就指出：「藝術的本質在為理念披上感性的外衣。」象徵主義的目標是要解決物質與精神世界之間的衝突。他們希望畫家用視覺形象表現神祕和玄奧的世界，正如詩人用語言及文字表達內在的生命一般。

主觀、理想主義

雷米・德・庫爾蒙(Remy de Gourmont)在《面具書》(*Livre des masques*)的前言中說：「何謂象徵主義？若從該字的狹義或原義來解釋，幾乎是無意義的；但若撇開原義，卻可解釋成：文學中的個人主義、藝術裏的自由、捨棄教條式的方法，而轉向新的、奇怪的，甚至詭異的事物。這也就是主觀、理想主義以及反自然主義……」。評論家奧里葉

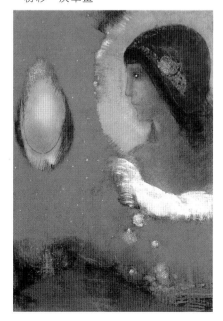

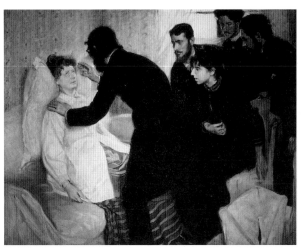

d. 理查・貝格
催眠一景(*Séance d'hypnose*)，1887 年
油畫，153 × 195cm

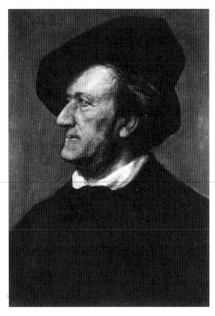

e. 弗蘭茲・馮・林巴哈
戴貝雷絨帽的華格納，1871 年
油畫，55 × 40cm

f. 奧布利・畢爾茲利
克理馬克斯(*The Climax*)
王爾德所著《莎樂美》(*Salomé*)之插圖

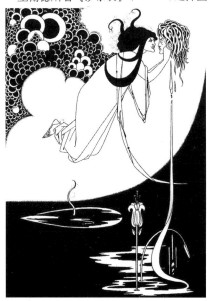

(Albert Aurier)在一八九一年三月號的《法國信使》(*Mercure de France*)發表專文，他堅信藝術品必定是：

觀念的，因為藝術家的目的即在表達觀念。

象徵的，因為觀念的表達要透過象徵的形式。

綜合的，因為象徵的形式常藉助綜合的、普遍的認知模式。

主觀的，因為認知必須以主觀的形式來描繪事物。

裝飾的，因為只有裝飾畫才會同時具有主觀、綜合、象徵及觀念性。

象徵主義肯定獨特的性情，追求個人意志的勝利。陶德・德・維茲札(Teodor de Wyzeza)說：「事物的本質屬於人，也就是自我，是以個人意志所創造出來的表面世界。」正由於象徵主義頌揚主觀性，歐迪隆・魯東(圖 c)才會大膽地宣稱：「未來屬於主觀的世界。」

所有認同象徵主義的人，在玄學、宗教及美學方面都有理想主義的傾向。而大部份的象徵主義者都認同悲觀哲學和叔本華所描述的世界，也認同尼采對傳統思維所提出的質疑。

也有為數不少的人沈迷於祕術、魔法、東方的神秘主義。像愛立伐・列維(Eliphas Lévi)的《魔法歷史》、波桑(Poisson)的《煉金術士的理論與象徵》和舒瑞(Schuré)的《教主》，都被他們視為重要的參考書籍。他們也對神智學和撒旦論深感興趣。像撰寫《撒旦的聖殿》、《創世紀的蛇》等評論，以及《極惡》等小說，並在一八八八年重建「玫瑰十字會」秩序的約瑟凡・培拉登(Joséphin Péladan)，就對許多人產生影響。

占星學家荷爾還指出了「玫瑰十字會」教義內的藝術面，他說：「『玫瑰十字會』所強調的美感是以傳統為基礎，以美學為方法，重建理想的祭典。」要建立富拉丁味之理想主義的野心，促使該會從一八九二年至一八九七年間，定期舉辦沙龍聚會。牟侯和普維斯・德・夏晼雖未參與此項活動，但像瑞士的侯德勒(Hodler)、比利時的德維爾(Delville)、克諾福，和荷蘭的托荷都是積極的參與者。

音樂

音樂對象徵主義的影響也相當重要。尤其是華格納(圖 e)在象徵主義者的心目中有著不容忽視的地位。波特萊爾(Baudelaire)、維利爾・德・伊勢亞當(Villiers de l'Isle-Adam)和愛德華・圖賈當(Edouard Dujardin)都是華格納的擁護者。而華格納的音樂也讓馬拉梅深信：能使戲劇昇華的音樂語言是象徵主義的動力。對象徵主義相當苛薄的保羅・華瑞立(Paul Valéry)就看出這點。他說：「簡言之，要了解象徵主義，可以從幾個彼此對立的詩人團體著手，他們都想從音樂中擷取靈感及優點。」

國際性的擴散

自從巴洛克藝術後就沒有任何詩派或藝術派別，能如象徵主義那般散佈到世界各地。從英格蘭到蘇聯，象徵主義以各種相衝突的形式攻佔歐洲各大城市。它可以被彼此不相容的學派如：彭達奉集團、那比派、維也納分離派、布拉格的蘇爾珊等團體所接受。

而一些獨特的創作家如：奧布利・畢爾茲利(Aubrey Beardsley, 圖 f)、保羅・塞魯西葉(Paul Sérusier)、居斯塔夫・克林姆(Gustav Klimt)等，即使在他們的作品中找不到共通點，卻也紛紛加入了象徵主義的行列。而後來簽署《未來主義宣言》的年輕義大利藝術家們如：卡拉(Carrà)、巴拉(Balla)和薄邱尼，以及創造形而上繪畫的基里訶等，則深受象徵主義畫家阿諾德・伯克林的影響。

象徵主義作品的內涵

象徵主義以其不可計數的表現方式和理論，在法國、比利時、奧匈帝國、蘇聯、芬蘭和大英帝國皆留下深刻的影響。從倫敦到布拉格、從布魯塞爾到維也納、從巴黎到聖彼得堡、從羅馬到柏林，象徵主義征戰各處，卻從未屈服在任何共同的意識形態之下，更令人讚嘆的是：這種國際性美學竟能與各國的風格相結合。

對人性陰暗面的探討與想像

熱衷於人性陰暗面的探討，是象徵主義畫家普遍的興趣。哈特曼(Hartmann)的《無意識哲學》(*La philosophie de l'inconscient*)則是他們重要的參考書籍。這些藝術家認為要擴展藝術的領域，就必須深入人心最陰暗危險的區域。

魯東在「給自己」(A soi-même)一文中寫道：「神祕的想像力是我們突然間打開魅力之門的主宰，同時它也是無意識的信使。」這就可以解釋何以牟侯或托荷的構圖，或者魯東、柴契爾(Traschel)、庫普卡、瓦卡拉(Vachal)、查維(Zrzavy)和庫班(Kubin，圖 i)的幻想世界，都是如此神祕隱諱了。

多樣化的象徵主義

對神祕世界、神祕學的研究和關心，是象徵主義畫家的另一項特徵。謝翁(Séon，圖 h)、華特·克瑞(Walter Crane)，甚至藍色、粉紅色時期的畢卡索，都對寓意畫有所偏好(他們經常從古典神話中擷取素材，或在自己的畫裡引用中世紀，或文藝復興時期的肖像及象徵性圖案)。此外，斯堪的那維亞、德國和中歐的畫家，也都大量採用神話裡的主題。

將真實的題材轉化成燦爛的畫面則是少數畫家的嚐試。例如：德古夫·德·郎克所繪的深藍色風景畫(圖12)、希卡內德的布拉格夜路(圖43)、克諾福所畫的布洛克運河，以及侯德勒的阿爾卑斯山風景畫，均以最細膩的手法將詩意融入畫中，留下見證。

色情是象徵主義畫作的另一特徵。華康(Hawkins)、矣侯或魯東是以潛伏、曖昧的方式將情慾表現在畫作中。羅帕斯(Rops，圖10)、法蘭茲·馮·史塔克(Franz von Stuck)、莫沙(Mossa，圖 4)、貝羅斯(Bayros)、克林姆、瑋斯(Weiss)、畢爾茲利(圖 f)則表現出一種真實的、甚至是粗暴的色情。

另外，如孟克、史特林堡和恩索爾，則喜歡描繪一些極度的心理意識，最常見的如失敗、瘋狂、焦慮、死亡等。恩索爾還對粗魯的、邪惡的主題感到興趣。

總之，由於象徵主義的主觀性，加上以神祕學或詩學的方式包裝，以致能表現出千萬種的藝術型態。但這也因此使我們無法以一個公式或一篇章節，就對象徵主義做出完整的介紹。

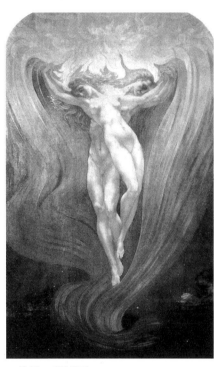

g.約翰·德維爾
心靈之愛(*L'amour des âmes*),1900 年
油畫， 238 × 150cm

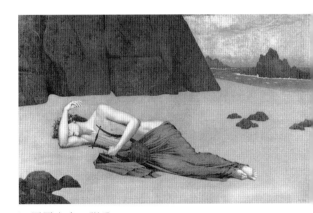

h.亞歷山大·謝翁
奧菲斯的哀歌
(*Lamentation d'Orphée*),1896 年
油畫， 73 × 116cm

i.阿弗瑞德·庫班
淫蕩(*Lubricité*),1901-1902 年
羽毛筆、中國墨水， 15.2 × 22cm

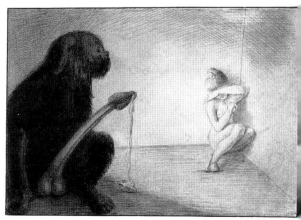

象徵主義的主要人物

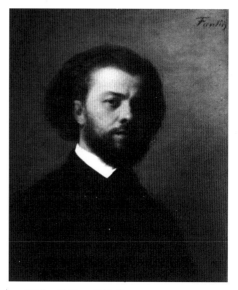

j. 阿諾德・伯克林
　自畫像(*Autoportrait*)

k. 亨利・凡登－拉杜荷
　自畫像(*Autoportrait*)，1867 年
　油畫，64 × 55cm

l. 佛蘭提塞克・庫普卡
　自畫像(*Autoportrait*)，1905 年

伯克林(BÖCKLIN, Arnold 1827-1901)

起初他在巴爾學畫，而後又到杜塞爾多夫藝術學院求學。 1850 年到羅馬旅遊， 1857 年回到巴爾，接著先後住在慕尼黑和威瑪。從 1871 年起替史卡克伯爵做事。 1874 至 1884 年間定居在佛羅倫斯。他曾經嘗試獲取飛行的經驗並替飛機作畫。 1885 全 1893 年間，定居於蘇黎世，喜歡閱讀作家葛特佛依・凱洛(Gottfried Keller)的作品。 1895 年再度回到佛羅倫斯，並買下位於聖多明哥的伯拉吉歐別墅。

恩索爾(ENSOR, James 1860-1949)

於 1877 至 1880 年間，在布魯塞爾藝術學院求學。 1887 年父親死後，經營一間家庭式的藝術精品店。他是「二十人團」的創辦成員；並參加「自由美學」展覽會。 1898 年於巴黎的拉普利姆開畫展。自 1926 年開始，曾於歐洲舉辦多次的展覽。 1929 年在布魯塞爾皇家藝術學院舉辦回顧展，同年被封爲男爵。

凡登－拉杜荷(FANTIN-LATOUR, Henri 1836-1904)

在深入鑽研藝術教學之後，於 1859 至 1864 年間遊歷英國各地，惠斯勒及拉斐爾前派的畫家給予他深刻的印象。從 1861 年起參加沙龍畫展， 1863 年則加入「落選沙龍展」。在蓋荷堡咖啡館的家族聚會，亦即巴提尼爾的學校裏結識馬奈。他熱愛音樂，從華格納音樂的主題中汲取靈感，而創作了許多石版畫，並爲期刊《華格納愛好者》撰稿。於 1885 年，和「二十人團」應邀參加布魯塞爾畫展， 1887 年則參加「自由美學」作品展。

克諾福(KHNOPFF, Fernand 1858-1921)

童年在布魯日度過，之後學習法律，學業完成後進入布魯塞爾的阿維耶・梅樂錫藝術學院。 1877 年在巴黎看到德拉克洛瓦的作品並認識了牟侯。在倫敦與布尼－尚成爲好友。 1884 年成爲「二十人團」的創辦人之一，結識詩人費阿朗、范・雷貝吉和羅登巴哈。於 1892 年，加入巴黎的「玫瑰十字會」沙龍的第一次展出。喬瑟潘・佩拉登將他比作布尼－尚和牟侯。他爲聖・吉爾市政府大廈設計裝飾，並擔任布魯塞爾莫內劇院的服裝設計師。

克林傑(KLINGER, Max 1857-1920)

1874 年進入卡斯路藝術學院。 1875 年到柏林旅行，之後多次住在布魯塞爾和慕尼黑。於 1888 至 1890 年間前往義大利旅遊，在那裡認識了伯克林，並將多幅畫作以版畫的形式呈現。 1893 年定居於萊比錫， 1897 年成爲書畫刻印藝術學院的教師。自 1903 年起，遷往葛宏斯瓊度其餘生。

庫普卡(KUPKA, Frantisek 1871-1957)

在 1881 年進入工藝學校之前，是在多布斯卡的一家鞍具商店工作。 1887 年進入布拉格藝術學院， 1891 年進入維也納藝術學院。於 1895 年，到斯堪的那維亞旅行，之後住在巴黎，並爲法國的一份期刊工作。 1900 年，他爲《好職務》、《野鴨》、《新時代》等刊物撰稿。 1904 年遷往布托。 1909 年，他完成第一幅抽象畫。 1914 年大戰期間，他雖患病，但仍加入巴黎的捷克移民組織。 1919 年，他被任命爲巴黎美術學校教授。 1920 年回到布拉格，成爲抽象概念創作社的成員。

牟侯(MOREAU, Gustave 1826-1898)
1850 至 1856 年間就讀巴黎美術學院時，經常出入夏塞錫歐的工作室。 1857
至 1859 年到義大利旅遊。 1864 年以作品《伊底帕斯和史芬克斯》而成名。
1886 年在古皮爾畫廊展覽其從《拉封登寓言》中獲得靈感而繪製的水彩畫。
1892 年，任教於美術學校。值得一提的是，他擁有盧奧和馬諦斯這兩位得意
門生。

m.艾德加・狄嘉
　牟侯像(*Gustave Moreau*)，約 1868 年
　油畫，40 × 27cm

繆舍(MUCHA, Alphonse 1860-1939)
1877 年到維也納的阿姆瑞劇院擔任室內裝飾。其後古昂・布來西伯爵推薦他
進入慕尼黑藝術學院學習。 1887 年前往巴黎，擔任《費加洛報》和《民眾生
活報》等報社的插畫作家。 1894 年繪製海報《吉斯蒙達》，接著擔任莎哈・
伯荷納劇中的要角。他將不同領域的藝術運用在彩繪玻璃、珠寶和書籍上，
並經常和馬德林克、惠斯曼、高更及史特林堡來往。 1904 年旅行美國之後，
便專心致力於繪畫，並製作大型的《斯拉夫史詩劇》。

孟克(MUNCH, Edvard 1863-1944)
唸完工程學之後，選擇繪畫這條路。 1884 年結識了克利斯丁尼亞的波希米亞
團體。 1885 年到巴黎， 1886 年在奧斯陸開畫展，其作品《生病的孩子》曾
引起爭議。 1889 至 1891 年再回巴黎居住，1892 至 1893 年則住在柏林。 1895
年繪製第一幅版畫， 1896 至 1898 年在獨立沙龍開設個展。 1899 年到羅馬旅
遊。於 1902 年，與柏林分離派一同展覽，且於 1904 年成為其成員。 1906 年
擔任劇院的場景設計， 1909 至 1914 年，替奧斯陸大學設計會議廳。於 1927
年籌劃在柏林和奧斯陸兩地的作品回顧展。

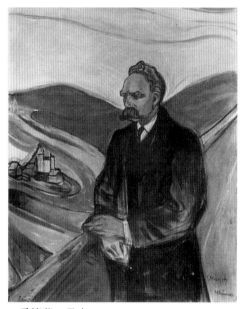

n.愛德華・孟克
　尼采的畫像(*Portrait de Nietzsche*)，1906 年
　油畫，201.5 × 160cm
o.歐迪隆・魯東，攝於 1880 年

普維斯・德・夏畹(PUVIS de CHAVANNES, Pierre 1824-1898)
於 1851 年在沙龍舉辦第一次畫展，深受夏謝里奧、德拉克洛瓦、庫提林作品
的影響。在義大利曾受教於謝費。他投身於私人房屋、公共建築物的大型裝
飾畫。例如萬神殿、里昂博物館、索爾邦大學、巴黎市政府等建築。 1887 年
在杜宏－呂艾爾畫廊， 1888 年則在維也納分離派沙龍參加畫展。 1890 年創
辦國際美術協會。

魯東(REDON, Odilon 1840-1916)
在巴黎先後就教於斯達尼斯拉・高漢以及吉荷姆，並向布里斯丁學習版畫。
之後，他專攻鉛筆畫，並運用石版畫法替文學作品繪製許多插畫，如《起源》、
《黑夜》、波特萊爾的《惡之華》、《夢》等。因 1880 和 1881 年的兩次畫
展，認識了惠斯曼和馬拉梅。 1884 年舉行個展， 1886 年參加第八屆印象派
畫展。 1886 、1887 和 1890 年，應邀參加布魯塞爾的「二十人團展」，1913
年參加紐約的軍械庫畫展。他在 1890 年結交高更及其週圍的年輕畫家，並被
視為「象徵主義之父」。他於晚年作畫時，放棄了先前最喜愛的黑色調(Les
Noirs)。

托荷(TOOROP, Jan 1858-1928)
出生於爪哇，自 1872 年起住在荷蘭，並在德夫和阿姆斯特丹兩地學習繪畫。
到布魯塞爾後接觸到「二十人團」，並於 1894 年加入自由美學展。與恩索爾、
葛諾福、沃爾和馮・伊塞爾貝常有往來。於 1894 年和詩人艾米爾・維哈漢先
後到倫敦、巴黎和義大利旅遊。 1886 年在倫敦認識惠斯勒，將點描法引進印
尼。早期受喬瑟潘・佩拉登和莫里斯・馬特林克的神秘主義影響，於 1905 年
轉而信奉天主教。

法國

不論從趨勢或從理論來看，象徵主義都是從文學創作開始的，其倡導人包括史第芬·馬拉梅、約翰·莫雷阿斯、居斯塔夫·卡恩、何內·紀爾和喬利思－卡爾·惠斯曼等詩人及作家。不過，藝術家參與該活動的時間卻更早，作家們在發表《象徵主義宣言》之前三年，魯東就已經創作了《顯聖》。當時活躍的象徵主義畫家除了已介紹過的魯東、亨利·凡登－拉杜荷、居斯塔夫·牟侯、普維斯·德·夏晼外，另外還有下面幾位畫家值得一提：

呂西安·李維一度美(Lucien Lévy-Dhurmer, 1865-1953)，李維一度美從 1879 年開始在巴黎修習繪畫和雕刻。 1882 年起在沙龍展出作品，並成爲裝飾藝術家。1895 年前往義大利旅行。他拒絕參與「玫瑰十字會」的活動。但時常和喬治·羅登巴哈往來。對於詮釋貝多芬、德布西、佛瑞的音樂非常盡心。

居斯塔·阿多夫·莫沙(Gustav Adolf Mossa, 1883-1971)，很早就展現出對藝術的喜愛，在父親的鼓勵之下，莫沙進入裝飾藝術學院就讀，直到1900 年爲止。他同時還從事詩與劇本的創作。1902 年在威尼斯首次展出其作品，並於 1902 、 1903 年分別至義大利旅行。 1910 年參加巴黎的幽默畫家沙龍展。 1911 年遷居阿斯尼艾，並於小喬治畫廊展出。他曾到比利時旅行，1914 年在途中受傷、休養。1919 年起全心從事插畫的創作。

歐珍·卡里葉(Eugène Carrière, 1849-1906)，先是在史特拉斯堡學習肖像畫，到了1869 年便決定全心投入繪畫。在巴黎期間，先是在藝術學院的卡巴內畫室習畫。 1872 至 1873 年間又到朱立·薛耶的畫室工作。1876 至 1877 年間住在倫敦。1879 年於沙龍展出《母愛》。他和羅丹、高更都有很好的情誼。羅丹在 1904 年還以他的名字辦過一場盛宴。

卡洛思·許瓦柏(Carlos Schwabe, 1866-1926)，他曾在日內瓦的工業設計學院修習課程。參加過第一屆「玫瑰十字會」的活動，負責海報繪製及國家企業沙龍展。曾爲卡度爾蒙代所翻譯的《童年福音書》、《左拉的夢》、波特萊爾的《惡之華》、莫里斯·馬特林克和阿柏特·沙曼的作品繪製插畫。

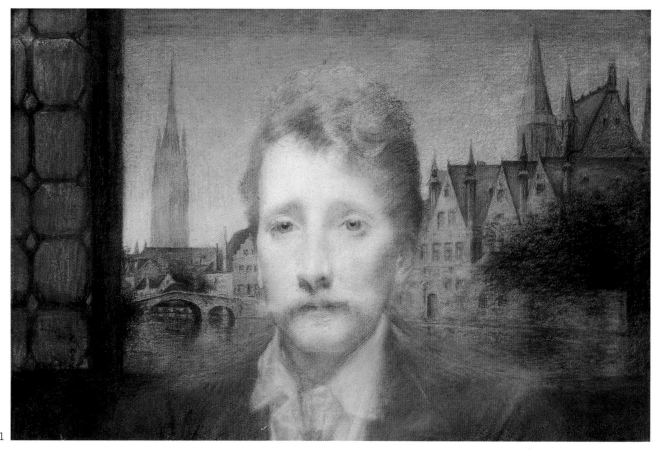

1

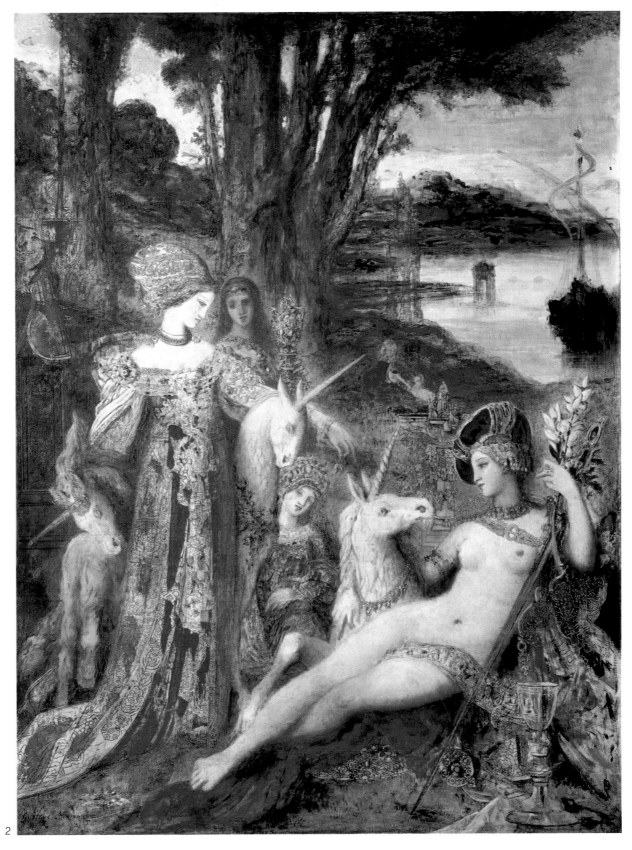

2

1.呂西安・李維-度美
　喬治・羅登巴哈肖像畫(*Portrait de Georges Rodenbach*)，1953年
　粉彩畫，35 × 54cm
　巴黎，龐畢度中心，國立現代美術館

2.牟侯
　獨角獸(*Les licornes*)，約1885年
　油畫，115 × 90cm
　巴黎，牟侯美術館

　　李維－度美是詩人喬治・羅登巴哈的好友，因此在1895年爲他繪製肖像畫。整幅畫被詩人靜寂的面孔所佔據，並傳達出一種含蓄的情感。
　　牟侯畫作中的主題經常是古神話、聖經和中世紀傳說裡的題材，尤其喜歡描繪這些神話中的致命女人，如莎樂美、美沙林、海倫等。透過強烈的筆觸及用刮刀塗抹厚彩的手法，營造出一個魔幻世界。像上圖就非常的夢幻，也非常性感。

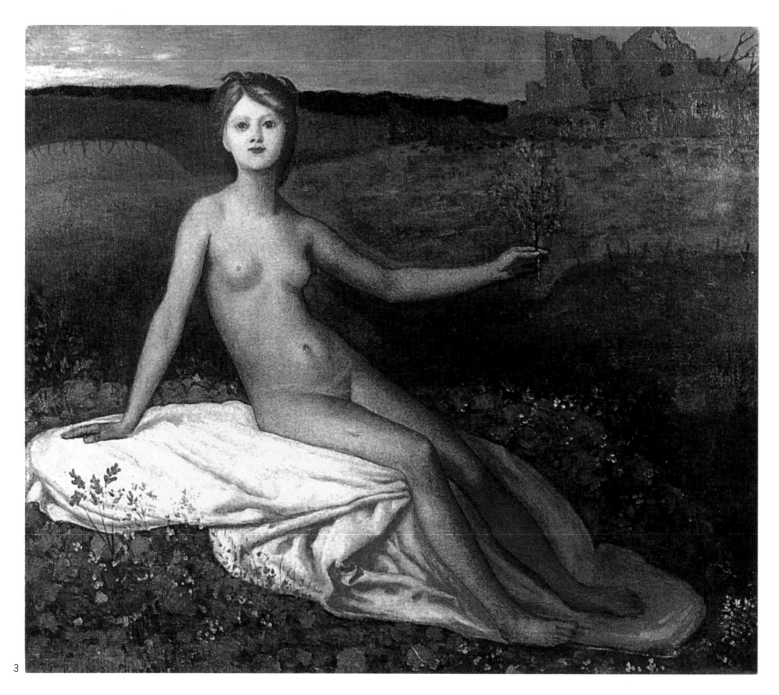

3

3.普維斯‧德‧夏畹
　希望(*Espérance*)，約 1871 年
　油畫，70×82cm
　巴黎，羅浮宮

　　夏畹是最有傳統素養的一位象徵主義畫家，他意
圖再創堂皇的義大利濕壁畫效果，而刻意保持平淡的
色調和單純化的線條。他的作品常表現出罕有的高貴
和深度。在這幅題名為《希望》的作品中，他藉由樸
實無華的少女，以及左手輕輕扶持的植物幼苗，而將
寓意的主題巧妙融入文藝復興的風格裡。

4.居斯塔‧阿多夫‧莫沙
　她(*Elle*)，1905 年
　油畫

　　莫沙的繪畫常出現與性妄想相關的象徵性元
素。右圖中的「她」雖有著誇張、誘人的胴體，但灰
暗的背景、冷漠的臉部表情、身下堆砌如山、血跡斑
斑的屍骨，以及頭上的骷髏，均讓人不寒而慄。此外，
髮緣的禿鷹(其尾羽的弧線與少女上翹的髮梢相呼應)
與象徵少女陰部的野狼(其姿態也與少女相同)，也向
讀者暗示了「她」的殘忍。至於華麗的頸鍊、戒指、
耳飾和臉部精緻的化妝，以及單純的眼神，再再用以
隱寓那誘人外表下的「危險」。

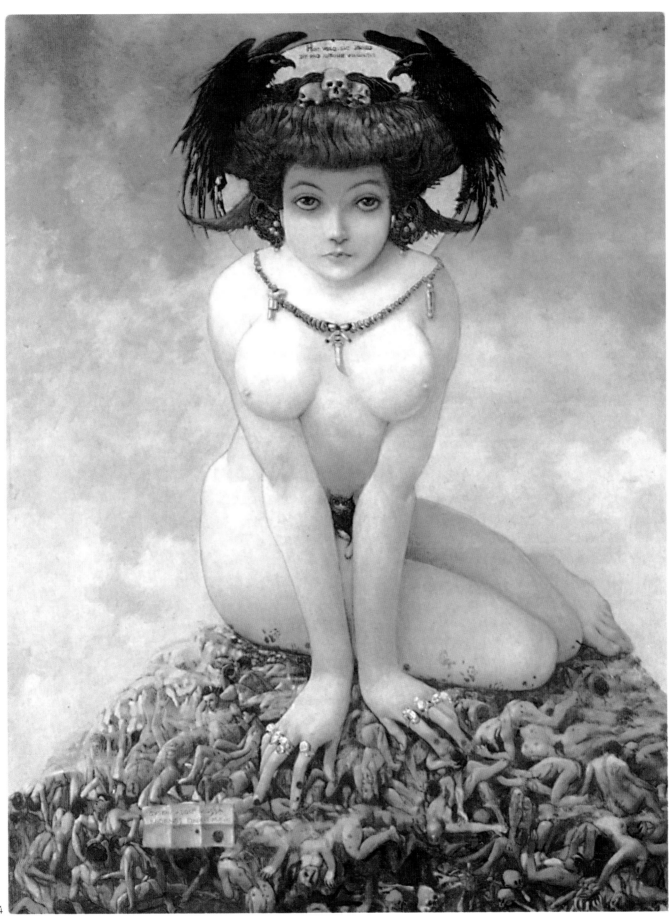

4

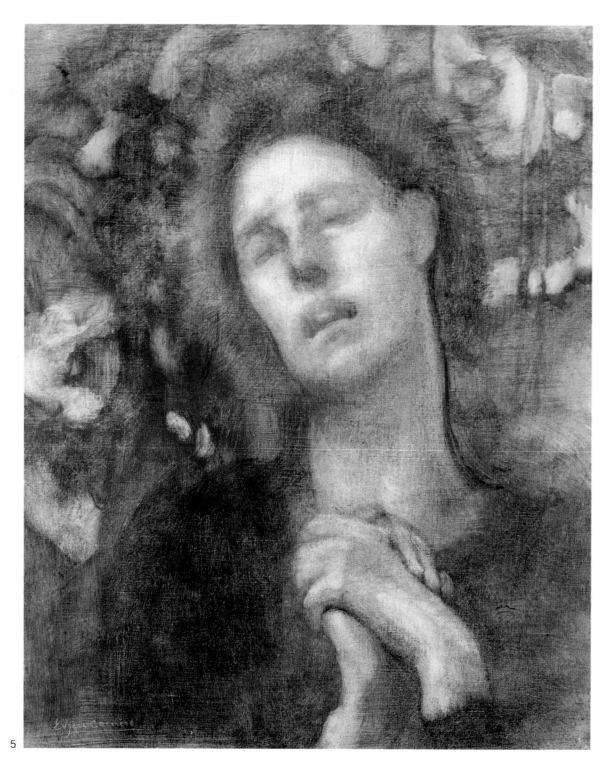

5

5.歐珍‧卡里葉
　聖女貞德(*Jeanne d'Arc*)，約 1895-1900 年
　油畫，55 × 46cm
　巴黎，羅浮宮

　　卡里葉在 1880 年以前，一直承襲著巴洛克的風格，但到了 1890 年以後作風丕變，改以無色彩的陰暗法創作肖像畫。他雖然對當時的社會事件極感興趣，但創造的畫作卻是非真實的氣氛。在上圖中，他透過乾擦的技法，讓畫作中彌漫著唯靈論的氛圍，也讓人不禁想起矯飾主義的葛雷柯(El Greco)的作品。

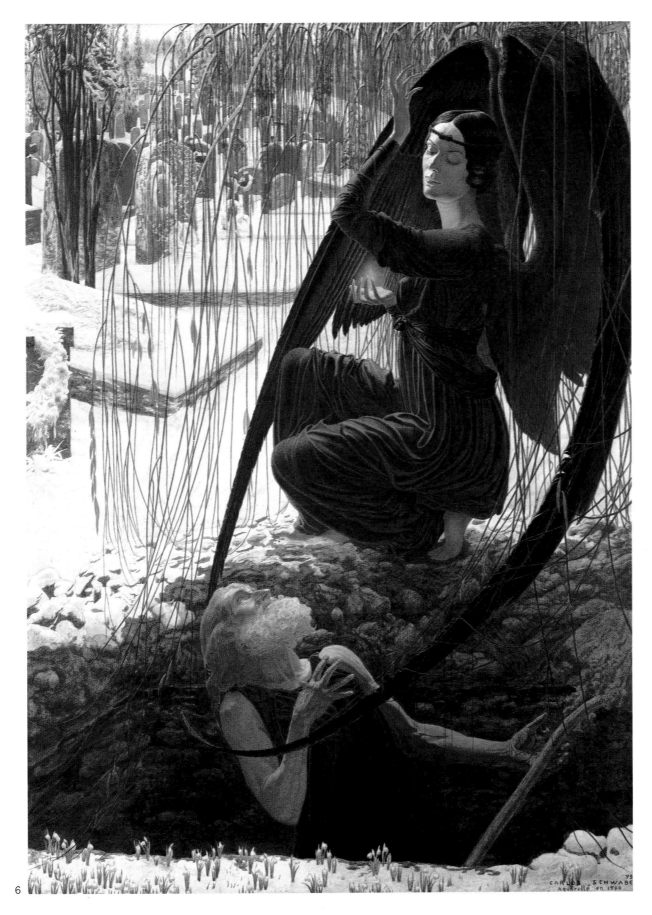

6

6.卡洛思‧許瓦柏
掘墓人之死(*La mort du fossoyeur*),1895-1900 年
粉彩、水彩畫
巴黎,羅浮宮

　　許瓦柏祖籍德國,卻選擇在法國生活和工作。他是作家波特萊爾和沙曼的著名插畫家,喜愛探索神秘的死亡主題。從本圖可以看到英國「新藝術」對他的影響。天使翅膀的弧度被極度誇張化,並自右上方一直延伸到左下方。她手裡的綠色螢光為整幅畫添加了些許神秘色彩。密密麻麻垂落的柳條,將人物的空間與外圍雪地的墓園隔開來。而天使與犢罪的掘墓人眼光的交集,正顯露出西洋繪畫慣有的技法。

7

7.亨利・凡登—拉杜荷
　羅安格林前奏曲(*Prélude*
　de Lohengrin)，1902年
　油畫，58 × 40cm
　巴黎，小皇宮美術館

　　凡登－拉杜荷和馬奈，以及印象派的朋友們常在哥爾柏咖啡館
聚會，但並無意跟隨他們的畫風。在這幅畫裡，他將馬奈和巴地紐學
派的理念，與華格納學派和來世觀念融合爲一。他利用乾擦的技法，
讓整個畫面攏罩在朦朧的光線中，從而營造出宗教氣息的莊嚴感。

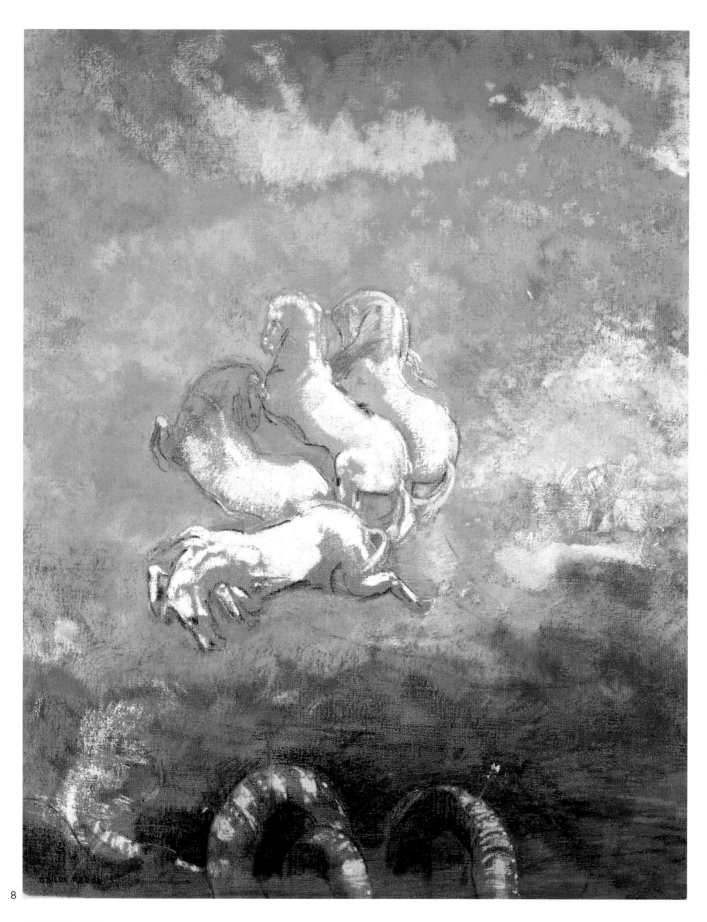

8

8.歐迪隆・魯東
　阿波羅的戰車(*Le char d'Apollon*)，1909 年
　紙板油畫，100 × 80cm
　法國，波爾多美術館

　　魯東早期多以黑白素材作畫，將他童年孤寂的田園詩意和他對宗教的內省，結合成一個極富想像力的世界。一直到接近六十歲時，才繪製較多的彩色畫作。他將局部寫實的題材融入極具抽象意味的背景中，並透過鮮艷的色彩，展現出獨有的風格。

比利時和荷蘭

毫無疑問，布魯塞爾從一開始就是歐洲第二個象徵主義的代表都市。1884 年，在歐克塔夫•莫斯(Octave Mauss)的提倡之下「二十人團」成立了。詩人艾米爾•維哈仁(Emile Verhaeren)和艾德蒙•比卡(Edmond Picart)，都曾在《現代藝術》雜誌中挺身爲這些理想主義辯解。恩索爾、托荷、克諾福是「二十人團」中最活躍的成員，曾籌辦過魯東、希涅克、塞尚、土魯茲─羅特列克、高更、梵谷、秀拉的展覽。當「二十人團」在 1893 年解散時，「自由美學」立即接棒，並表現出同樣開闊的胸襟。

除了恩索爾、托荷、克諾福外，在比利時和荷蘭活動的畫家還有：費里西安•羅帕斯(Félicien Rops, 1833-1898)，他畢業於比利時的法律學院。1853 年爲《吵雜》刊物畫插畫。1856 年自創 Uylenspiegel 報，1859 年爲《鈴鐺》畫插畫。1862 年在拿謬創辦

「山堡─莫斯皇家航海團」，並結識了波特萊爾。1866 年爲波特萊爾的作品《殘骸》繪製卷首插畫，同時開始繪製風景畫。

1868 年，他協助創辦「藝術自由團體」，並於次年創辦「國際蝕刻師團體」。之後曾到匈牙利、西班牙及美國旅遊，1886 年加入「二十人團」。

威廉•德古福•德•郎克(William Degouve de Nuncques, 1867-1935)，他早期喜愛音樂，後來靠著自修轉向繪畫。1884 年時和托荷同住在美彩林。1890 年到巴黎旅行，認識了魯東、夏畹，隨後又和詩人維哈仁、德尼斯建立了友誼。1894 年到歐洲各處旅遊，並在巴雷哈爾繪製幻想風景畫。

里昂•史皮亞爾(Léon Spilliaert, 1881-1946)，靠著自修，他對象徵主義的繪畫和文學都相當狂熱，尤其從 1902 年起，在他停留巴黎期間，認識了維哈仁，並對這位詩人格外崇拜。他和奧國文豪史蒂芬•褚威格(Stefan Zweig)交情深厚。

1917 至 1921 年間住在布魯塞爾，後來也曾回奧斯丹一段時間。他曾參與「獨立者」、「條紋」、「挑選」、「藝術伙伴」等多個社團的活動。

約翰•同─派利克(Johan Thorn-Prikker, 1868-1932)。1883 至 1887 年在海牙藝術學院就讀。起先受到印象派的影響，然後轉向點描派，最後轉向研究法蘭德斯宗教畫。其個性孤僻，但受到不來梅市(Bremmer)的資助，買下他的畫做爲克羅勒─米勒博物館的館藏。自 1895 年起與象徵主義斷絕關係。

約翰•德維爾(Jean Delville, 1867-1953)。因受到約瑟凡•培拉登的影響，德維爾在 1892 至 1895 年間，參與巴黎的「玫瑰十字會」沙龍。之後接觸到通靈學，對克里希那慕堤(Krisnamurti)的思想極感興趣。他也是一位作家，曾出版幾本與神秘學相關的書籍。1896 年在布魯塞爾創辦「理想藝術沙龍」。

9

9.費南・克諾福
　藝術(愛撫，史芬克斯) (*L'Art (Les caresses, le sphinx)*)，1896 年
　油畫，50.5 × 150cm
　布魯塞爾，比利時皇家美術館

10.費里西安・羅帕斯
　　舞會中的死神(*La Mort au bal*)，
　　約 1865-1875 年
　　油畫，151 × 85cm
　　荷蘭，奧泰洛，克羅勒一穆勒美術館

　　克諾福曾隨象徵主義畫家阿維耶・梅樂希(Xavier Mellery)及牟侯習畫，又和作家培拉登、羅塞提和維哈仁十分親密。因此，在畫中常展現這些人的觀念和風格。羅帕斯因為替波特萊爾繪製插畫而成名。右圖是他讚頌《反常》一書的作者時所提出：「淫蕩唯靈論即是撒旦論」的觀點而作。畫中骷髏身披亮麗的衣服，裙擺下露出的摩登高跟鞋，和身體的舞姿都是性慾的象徵，而衣服上由鮮血所編織的花紋，以及黑色十字圖案，則暗示著凶兆。

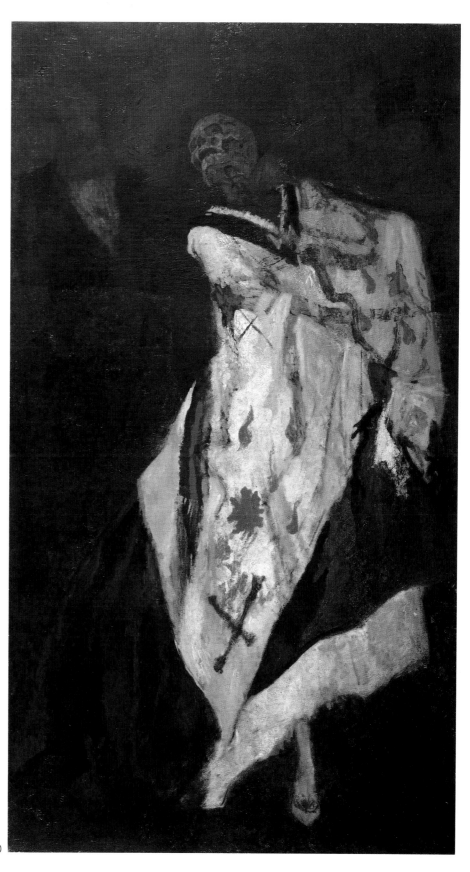

10

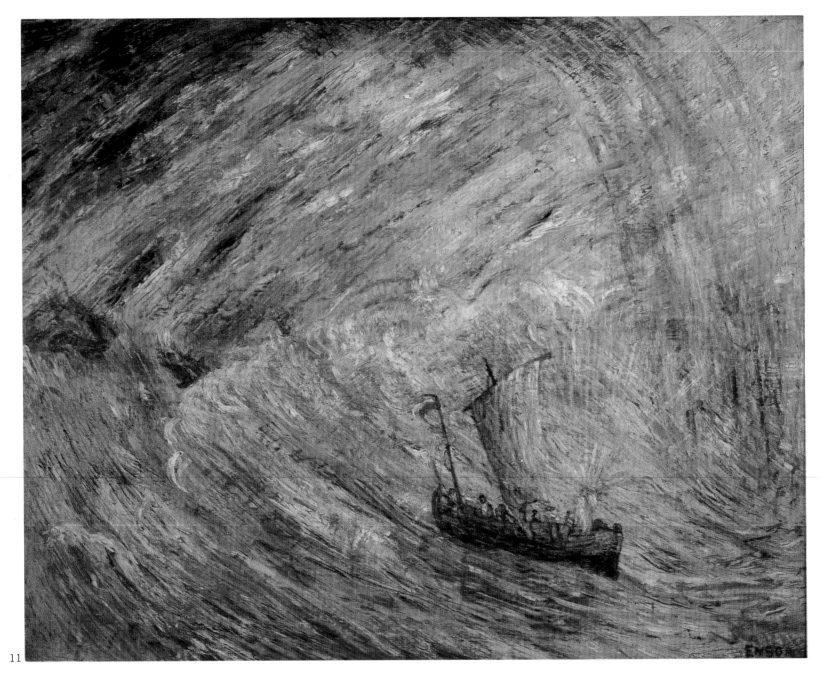

11.詹姆斯・恩索爾
　耶穌平息風暴(*Le Christ apaisant la tempête*)，1891年
　油畫，80 × 100cm
　比利時，奧斯丹造型美術館

　　早在表現主義之前，恩索爾就常以面具、骷髏入畫，並表現出屬於他個人色彩的恐怖風貌。
《耶穌平息風暴》取材自新約聖經「登山寶訓」，敘述耶穌率門徒搭船渡加利利湖，並在中途平
息忽來的暴風雨的故事。在這幅畫中，恩索爾既未誇張表現耶穌的光芒與超能力，也不像英國畫
家泰納(Turner)那般專注於描繪暴風雨的動勢。甚至，也無意營造黑暗恐怖的效果。他是藉由零
亂且走勢相衝突的筆觸，以及極不協調但尚稱亮麗的色彩，營造出一種內在的焦慮與騷動不安。

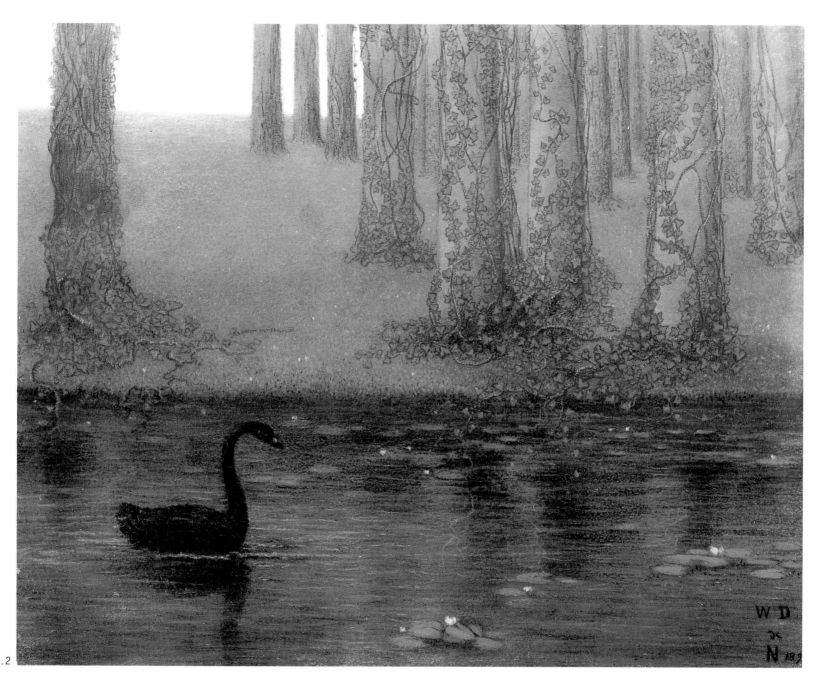

.2

12.威廉・德古福・德・郎克
　黑天鵝(*Le cygne noir*)，1896 年
　油畫
　荷蘭，奧泰洛，克羅勒－穆勒美術館

　　郎克是少數將寫實題材賦予個人幻想包裝的象徵主義畫家。他擅長以詩意般的詮釋來傳達古
建築的神秘感，或走夜路的孤寂感。上圖中，畫家雖以藍綠色為唯一色調，卻未刻意強調綠意盎
然的春景。低調處理的荷花及平淡化的草坪，不僅有助於營造畫面的朦朧美，更突顯出極富裝飾
性的爬藤。

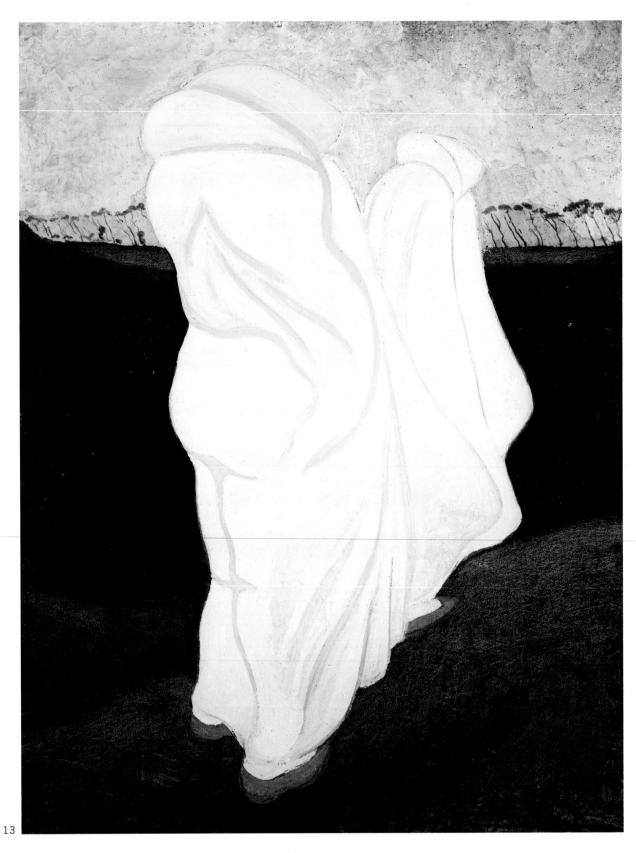

13

13.里昂・史皮亞爾
　　白衣和白床單(*Les habits blancs, draps blancs*)，1912年
　　粉彩、水彩畫，90 × 70cm
　　比利時，奧斯丹造型美術館

　　史皮亞爾也同樣在感性的世界中，感受到不可抗拒的現實。但和郎克不同的是，他喜歡在風
景畫中運用猜疑和嘲諷的手法，以攪亂表面的平靜，並爲日常生活添加虛構的情節。上圖中，地
平線上的樹林被極度縮小，是眞實世界的表徵，也被用來對抗畫中的虛幻人物。此外，白被單還
包裹著讓人猜疑的玄機。兩個不分性別、年齡的人物，究竟是何許身份？是異教的信徒？刻意安
置的皮鞋更加深了畫面的曖昧性。黑與白的對比、扭曲的地平線和地面，以及爲了誇大人物所採
取的仰角透視法(頭部甚至沒入天際)都顯示出畫家的巧思。

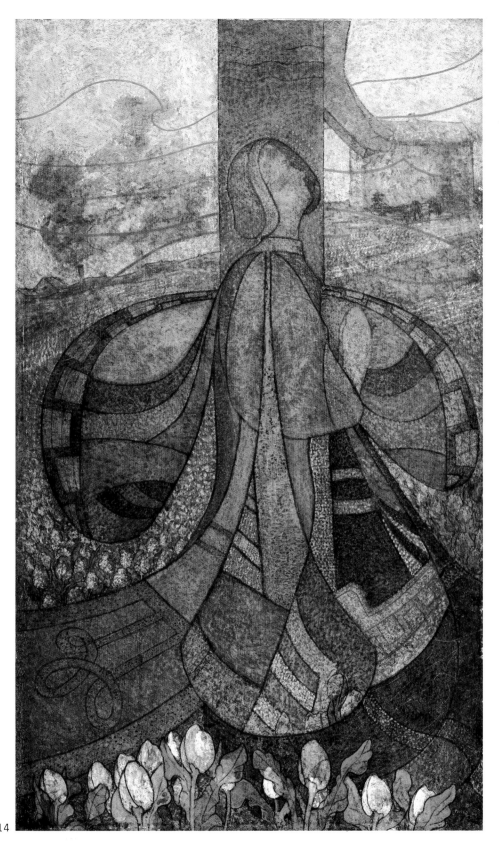

14

14.約翰・同一派利克
 鬱金香國度中的聖母(*Madone au pays des tulipes*)，約 1891-1892 年
 油畫，146 × 86cm
 荷蘭，奧泰洛，克羅勒－穆勒美術館

　　在一大片象徵法蘭德斯的鬱金香花園裡，彷彿默禱的聖母也融成了花的形象。聖母的衣服和周遭景觀，被裝飾性圖案或線條理想化地結合為一。畫面上方有若三聯畫的處理、似馬賽克的點描法運用，以及背景的色彩，則為畫作增添了濃厚的宗教意味。

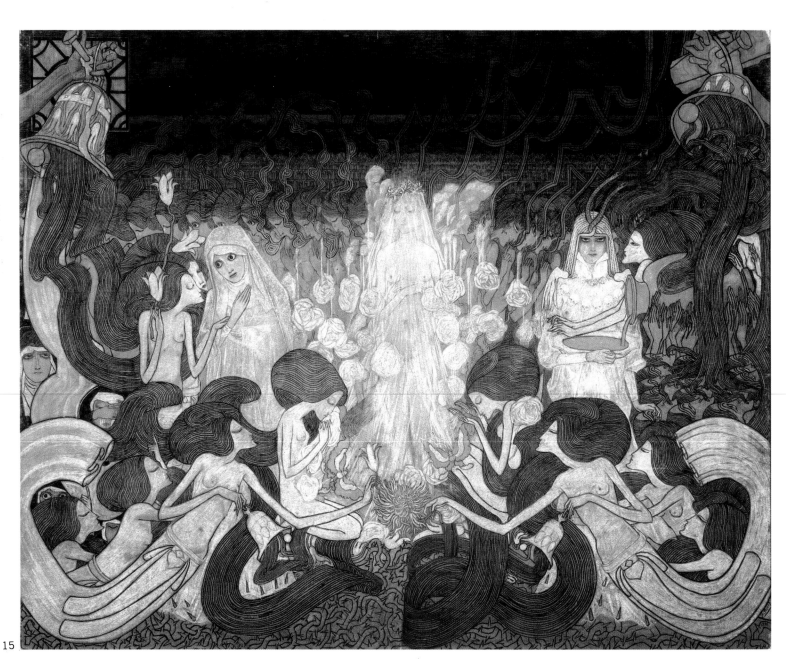

15.尚‧托荷
　　三位未婚妻(*Les trois fiancées*)，1893 年
　　鉛筆、黑白及彩色粉筆
　　荷蘭，奧泰洛，克羅勒－穆勒美術館

　　托荷原籍爪哇，所以對富於東方色彩的裝飾藝術相當感興趣。在《三位未婚妻》中，他創造了一個極為獨特的空間。左右上方的兩個鐘被釘在手掌上，背景充斥著裝飾性的人頭或手。右邊新娘的髮型是埃及式的，兩隻蛇是明顯的裝飾，胸前還配戴著一排骷髏。而左方新娘則彷彿修女，中間的新娘有如花神。前方的少女像中國的飛天，卻有著「新藝術」般的長髮。托荷在這幅畫中，創造了一個充滿懸疑、矛盾、多樣性的文化氣氛，以及裝飾意味濃厚的作品。

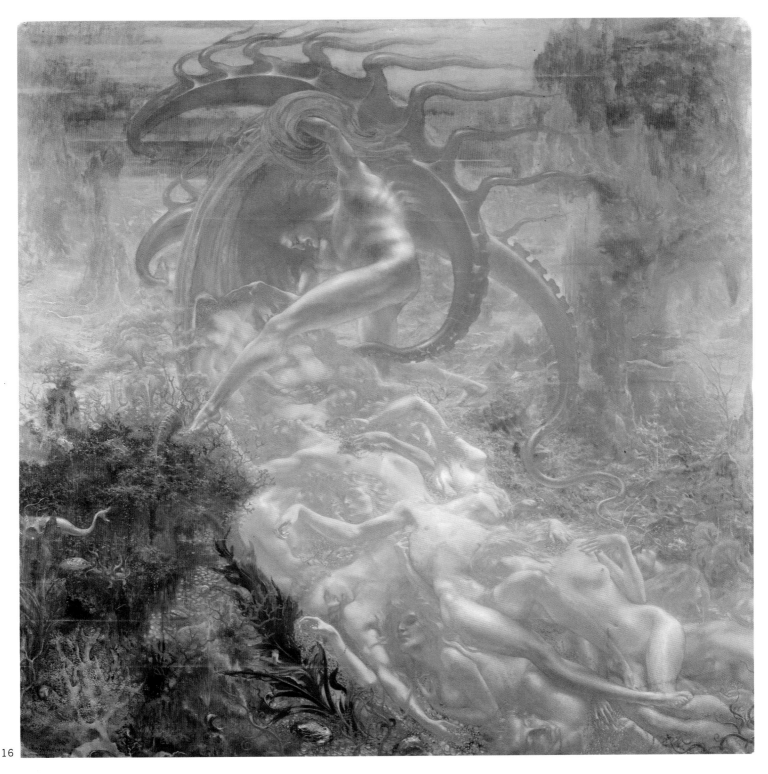

16

16.約翰・德維爾
　撒旦的珠寶(*Trésors de Satan*)，1895 年
　油畫，258 × 268cm
　布魯塞爾，比利時皇家美術館

　　德維爾是象徵主義者中最神秘的畫家，也寫過有關神秘學的書。在這幅名爲《撒旦的珠寶》
畫中，他利用左下方有若海底世界的景觀，及恍如異世的詭譎背景、怪物、盤錯交織的赤裸男女，
以及令人不安的橘色線條，將人類內在的情慾與衝動呈現出來。

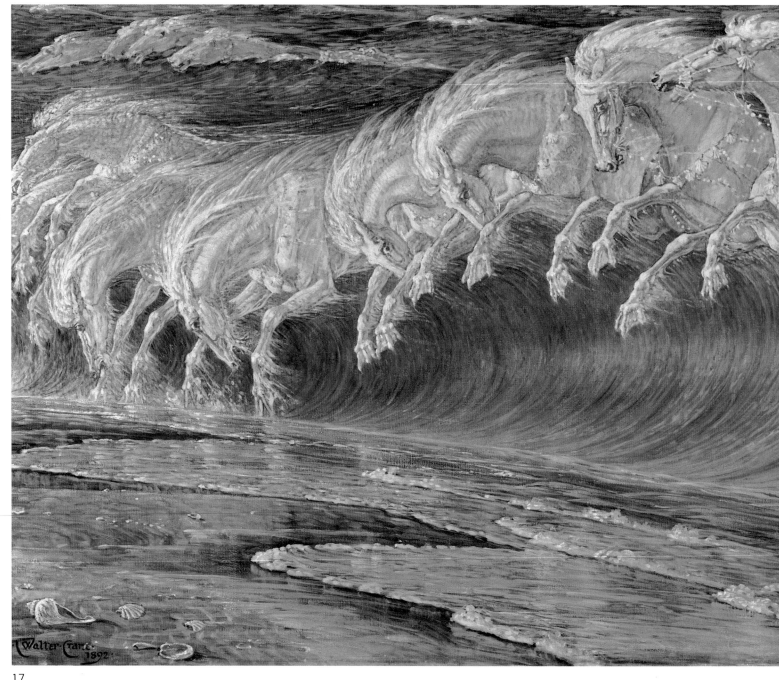

英國和美國

　　拉斐爾前派的畫家們，特別是羅塞提、威廉‧賀曼‧漢特（William Holman Hunt）、早期的約翰‧艾佛列特‧米雷（John Everett Millais）、伯恩─瓊斯和威廉‧莫里斯（William Morris）所建構的美學標準，對英國甚至全歐洲的藝術家們都有極大的影響。這是一種與自然主義完全相反的理想主義畫風。開始的時候，它只是與學院派矯揉造作的型態相結合，而散發著濃厚的懷舊氣氛；這從菲德瑞克‧萊登（Frederic Leighton）、華特豪斯（J.W. Waterhouse），以及雕刻家喬治‧菲蘭登（George Frampton)的作品中可以得證。而後來帶有印象派風格的惠斯勒也加入了理想主義的行列。

　　承接拉斐爾前派風格的象徵主義畫家，在英國有：華爾特‧克杭（Walter Crane, 1845-1915）。他先受父親的教導，再跟著木刻師林柬學習，而成為一位特別且狂熱的拉斐爾前派信徒。克杭非常喜愛應用藝術，在插畫上表現傑出，後來成為曼徹斯特藝術學院的院長。他曾多次參加巴黎沙龍展， 1898 年被任命為倫敦皇家學院院長。

　　喬治‧弗列德里克‧瓦茲（George Frederick Watts, 1817-1904），瓦茲在皇家學院習畫。於1843年奪得西敏寺大廳裝飾畫首獎。然後到義大利旅遊，曾為不少建築物繪製含有啓示錄意味的壁畫。1867年成為皇家學院的一員。1902年獲頒梅里特勳章。

　　此外，還有些獨特的藝術

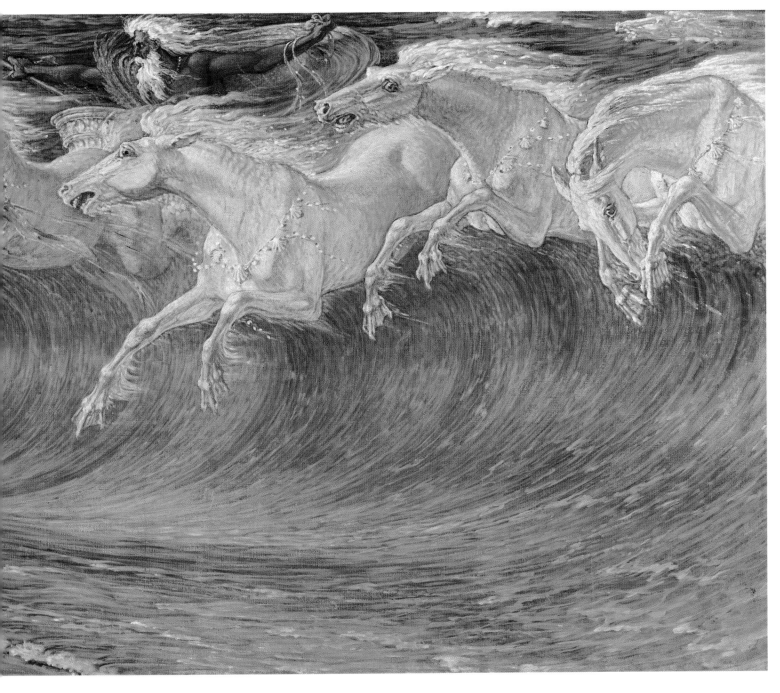

17.華爾特・克杭
海神之馬(*Chevaux de Neptune*)，1892 年
油畫，86 × 215cm
慕尼黑，國立美術館

家，如奧布利・畢爾茲利、查理斯・李蓋特(Charles Ricketts)及查理斯・雷尼・麥金塔(Charles Rennie Mackintosh)。畢爾茲利在很年輕時，即以線狀的阿拉伯紋飾圖案描繪奇特的主題；而李蓋特則因插畫而成名；麥金塔曾繪製虛構的神秘怪物，並領導過格拉斯哥藝術學院。

將象徵主義引入美國的畫家是艾利吾・維德(Elihu Vedder)，他的大半生都在歐洲度過，並受到拉斐爾前派和牟侯的影響。另外還有名氣較大的亞

伯・平克翰・萊德(Albert Pinkham Ryder)，他是位自學者，很早即致力於繪畫創作。1870 年後定居紐約，1877 年成為美國藝術家學會的創辦人之一，曾先後兩次赴歐洲各處旅遊。新一代的畫家則以受到夏畹影響的達維斯(A.B.Davies)，及定期參加「玫瑰十字會」沙龍展，並崇拜華格納的西蒙(P.M. Simon)為代表。

在這張畫幅十分寬大的畫作中，克杭不僅運用眾馬的奔騰氣勢來呈現凶猛的海浪，同時也傳達出宇宙的雄偉。而從馬匹配戴著貝殼項鍊，馬蹄進化成蹼、馬蹄後方的划水流線、上端的小浪花正逐漸發展成馬匹等處，都可以看出畫家豐富的想像力和優異的插畫素養。

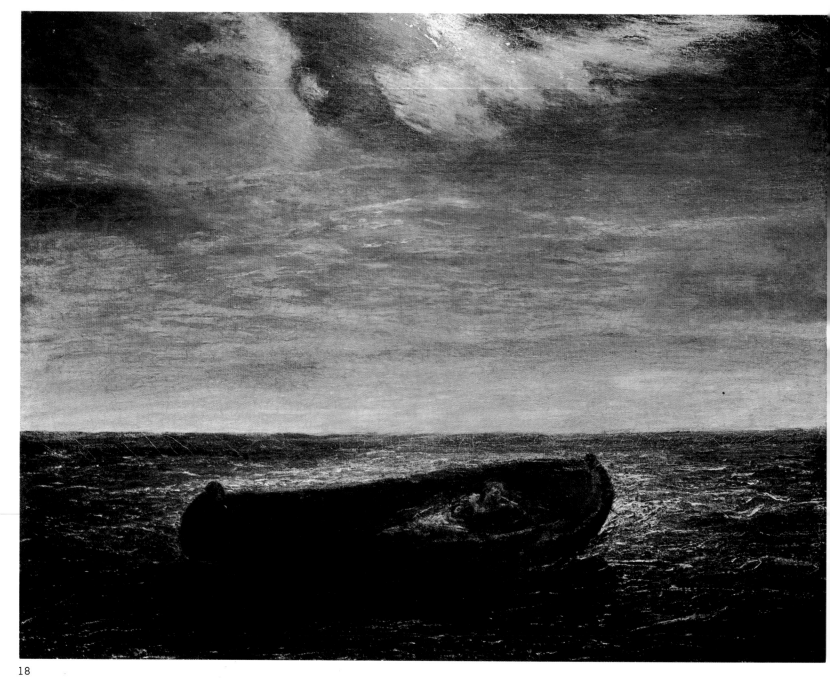

18.亞伯‧平克翰‧萊德
　堅定不移(*Constance*)，1896 年
　油畫，72.7 × 91.7cm
　波士頓美術館

　　萊德作品的主題常取材自聖經、古典文學，或以大海爲背景的故事。
他喜歡用沈鬱陰暗而富於變化的色彩。經由仔細的思索推敲，一幅畫常
需數年之久方告完成，也往往因再三修改及方法不當，致使作品受到嚴
重損毀。

　　上圖裡，畫家卽無意描繪暴風雨和海浪的兇殘，也不想突顯人物的
臉部或肢體的任何激情。孤舟上的人顯得極爲模糊，只知道他正吸著煙
管，仰望著透出詭異光線的蒼天。在看似平淡的景致中，隱約傳達出幻
覺式的氣氛。

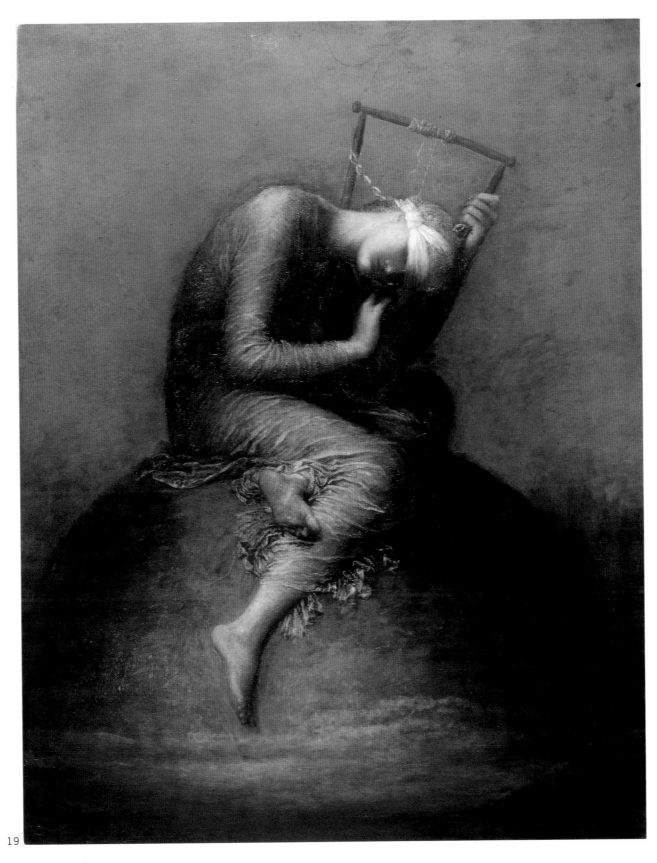

19

19. 喬治・弗列德里克・瓦茲
希望(*Espérance*)，1885 年
油畫，141 × 110cm
倫敦，泰德畫廊

姑且不論這幅畫是否像有些人所說的，是描繪「絕望」而非「希望」。但從畫作的
處理手法，我們不難發現畫中典型的象徵主義風格。

空間是曖昧的，人物坐在什麼樣的球體上？是被拘禁在陰暗的地下室，或是漂浮在
無垠的大海上？什麼原因造成她眼部的傷害而需要包紮？手裡是抱持亦或攀附著一件
不知名的器物呢？女人的體姿、身上透明細緻的薄衫，以及像文藝復興時期畫家所慣用
的人為光線，都使得這件作品充滿了想像空間，也具備了高度的裝飾性及寓意性。

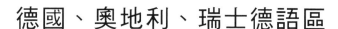

德國、奧地利、瑞士德語區

　　除了前面介紹過的伯克林、克林傑外，在德語區活動的象徵主義畫家還有：法蘭茲‧馮‧史塔克（Franz von Stuck, 1863-1928）。他畢業於慕尼黑應用藝術學院，之後在林登史密特學院接觸到拉斐爾前派藝術。 1880 年以前，他是一位插畫家。 1900 年在慕尼黑成立分離派， 1906 年受封爵位。後來成為康丁斯基、克利和阿伯斯的老師。

　　費迪南‧侯德勒（Ferdinand Hodler, 1853-1918）。 1871 至 1876 年間，他在日內瓦巴特雷米‧曼的家中習畫， 1884 年和日內瓦作家路易‧迪寇沙相識，從而認識了象徵主義。 1900 年成為柏林分離派的一份子，同時也是維也納分離派的榮譽成員。

　　威艾倫‧李斯特（Wilhelm List, 1864-1918）。李斯特曾在維也納藝術學院習畫， 1897 年與克林姆在維也納創立分離派。除繪製人像外，他也創作木刻。 1898 至 1903 年間，為刊物《維‧沙庫倫》撰稿。並為第十四屆分離派展覽目錄繪製插畫。

　　費迪南‧克列（Ferdinand Keller, 1842-1922）。克列於 1858 至 1862 年間住在巴西，而後進入卡斯陸藝術學院。先後到法國、瑞士、羅馬、西班牙、英國旅遊。 1870 年後在卡斯陸藝術學院任教。

　　阿弗列德‧庫班（Alfred Kubin, 1877-1959）。他年輕時常出入於施米特－魯特藝術學校和藝術學院。 1905 至 1907 年間，他遍遊維也納、巴黎（認識魯東）、匈牙利、波士尼亞。 1909 年發表著作《另外一面》， 1911 年在布拉格旅遊時結識卡夫卡和伍爾夫。 1930 年成為德國藝術學院的成員。 1937 年在維也納的阿爾貝提納舉行作品回顧展。 1957 年獲威尼斯雙年展競賽大獎。

　　漢斯‧馮‧馬利（Hans von Marées, 1837-1887）。 1854 到 1855 年間，在柏林和慕尼黑學習藝術， 1864 年到義大利旅遊，並認識作家哥那‧費德雷。 1875 年起，在羅馬和佛羅倫斯兩地生活，並因此結識伯克林。

20.法蘭茲・馮・史塔克
 獅身人面女像(*Sphinge*)，1904年
 油畫，83 × 157cm
 德國，達姆斯達特，海思區美術館

史塔克對人性的黑暗面和情色慾望特別感興趣。在這幅提名為《獅身人面女像》的作品中，夜空的曠野營造出一種焦慮不安的氣氛。畫家用赤裸誘人的胴體取代了獅身（只憑藉女人的手部姿勢、肩部及頭部的結構，暗示著獅子的態勢），並以女人染紅的頭髮和臉部的艷裝，將現代文明中的性墮落，透過古典技巧表現出來。

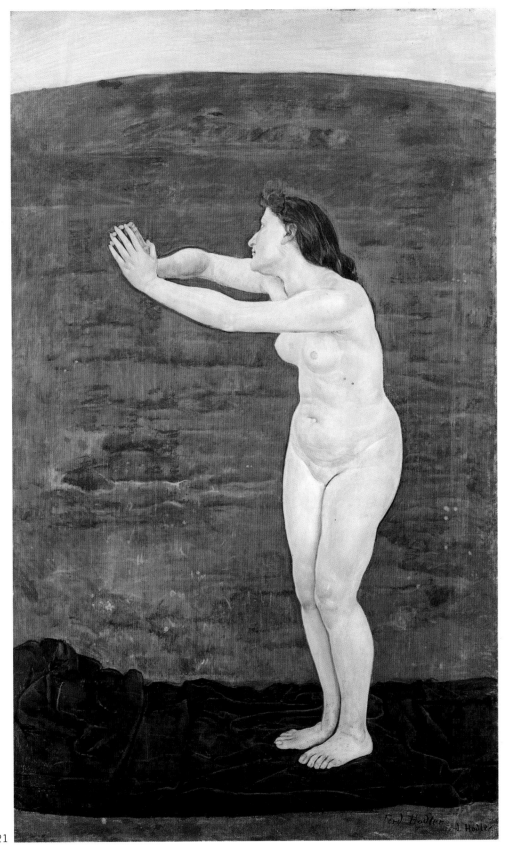

21

21.費迪南・侯德勒
 無限的聖餐(*Communion avec l'infini*)，1892年
 油彩、膠顏料畫，159 × 97cm
 瑞士，巴塞爾美術館

這是一幅明顯受到「新藝術」影響的作品。邊緣線的強調、身體姿態的扭曲和病態色彩，以及裝飾性、對比性的背景，使得這件與主題無關的作品，充滿了神秘感。

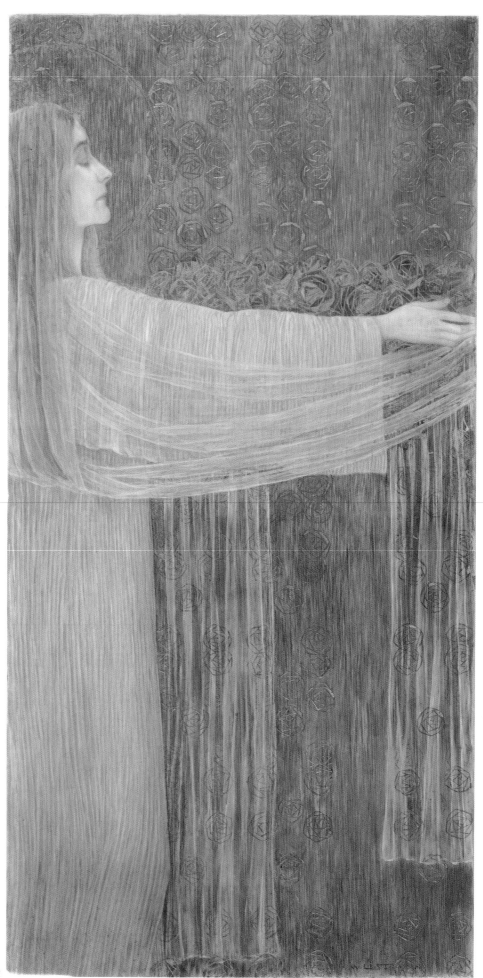

22. 威艾倫・李斯特
祭品（*L'offrande*），約 1900 年
油畫，162 × 81cm
法國，坎佩爾美術館

這幅畫令人自然地聯想到克
林姆的作品。身為奧地利分離派
的一員，李斯特也善於運用象徵
主義的弔詭性。他以女人寬大及
地的直條紋衣衫（和背景的直條
紋相襯相容）及披戴的薄紗創造
出曖昧的感覺，並利用純裝飾的
金色花紋，增添其神秘色彩。

23.費迪南‧克列
　　伯克林之墓(*Le tombeau de Böcklin*)，1901-1902 年
　　油畫，117 × 99cm
　　德國，卡爾斯魯國立藝廊

　　這是克列對 1901 年亡故的伯克林表示景仰的作品。從畫作中的技法、光線和佈局上的處理，可以看出他受教於學院派的影響。但場景的佈置，卻是典型象徵主義式的，包括：面對像是池塘的墓園正門、利用天際的光線對抗墓園前神秘的光源、幽暗而詭異氣氛的樹叢和背景，以及奇怪的岩石……等。

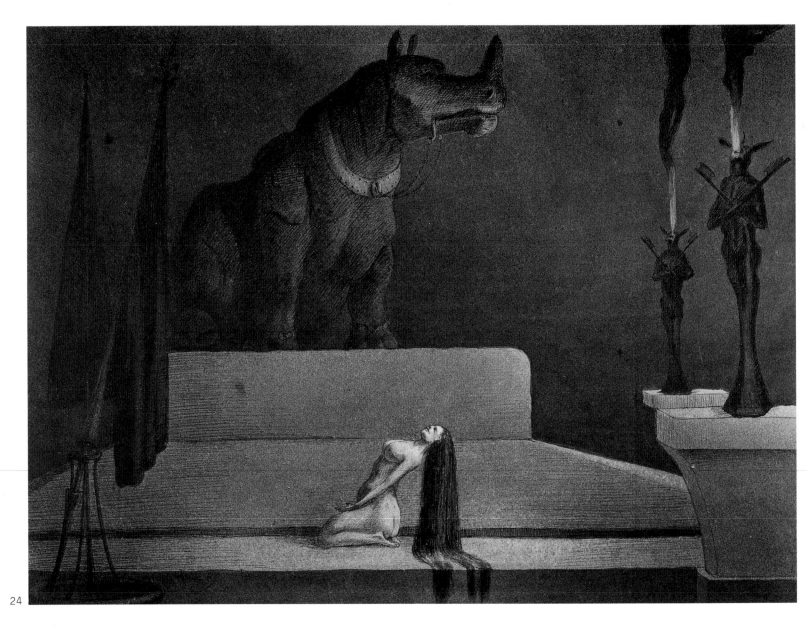

24.阿弗瑞德・庫班
犀牛與處女(*Rhinocéros et vierge*)
羽毛筆，鋼筆，中國式墨筆畫，200 × 315cm
維也納，艾伯提納版畫收藏館

　　在狀似金字塔的祭壇上，赤裸的處女正以一種不可能的姿勢仰望著
上方的犀牛。她不像祭壇中的犧牲品(僵硬冷默的臉部表情，沒有絲毫
恐懼感)，也不是前來膜拜的教徒(沒有任何虔誠的敬意)。而高居頂端
有若神明的犀牛，除了壯碩有加外，無精打彩的姿態甚至還不如看家犬
(套上脖環不夠，還要加彎勒)。

　　右方兩尊口噴烈火、手執利斧，宛如立於柱頭的雕像，以及少女披
垂及地的長髮，更為處處矛盾的畫面增添了詭譎的異教風情。

　　或許正因為庫班除了繪畫之外，還是一位有名的作家，才有辦法不
需透過任何色彩，而將只有文字能描述的細節一一呈現出來。

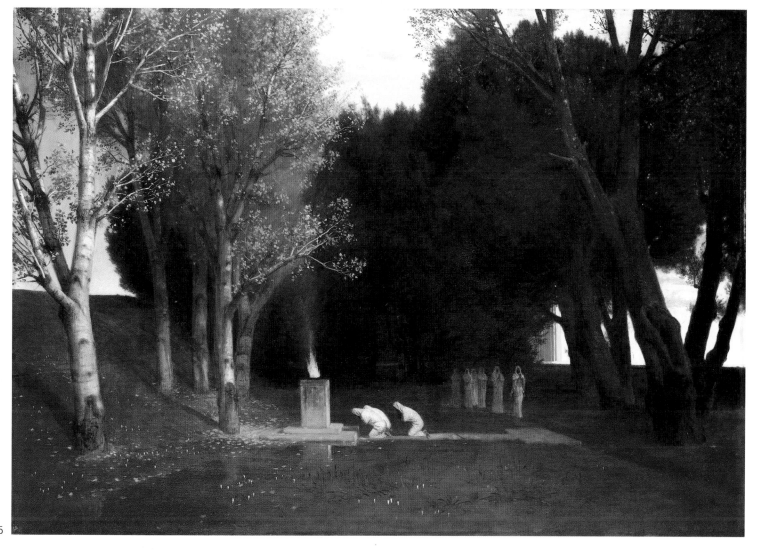

25

25.阿諾德・伯克林
　　聖林(*Bois sacré*)，1882 年
　　膠顏料畫，100 × 150.5cm
　　瑞士，巴塞爾美術館

　　伯克林到二十三歲時，已在羅馬待了七年，從而發展出一種英雄式
的風景畫。回到瑞士後，又逐漸孕育出含有強烈浪漫主義與詩情的風
格，並成爲象徵主義的大師。他不但在德語系國家造成一股旋風，而且
從 1874 至 1884 年，以及 1895 年以後，定居佛羅倫斯期間，對許多的
義大利畫家都產生了不小的影響。
　　畫中左邊的小土坡與右邊的矮牆，在中央匯集於濃密不透光的叢林
裡，隱隱藏匿著異教徒的神殿(右側露出的希臘柱式)。畫面中央的池塘
像是分隔著兩個迥異的世界，左邊的樹木和照射其上的光線是眞實的；
而右邊的大樹幹被刻意誇大並陰暗化，用以突顯其背景是人爲、虛構
的；虛實之間靠著狹窄的小徑銜接。三位跪拜的異教徒很容易成爲觀衆
的焦點，祭壇上的火炬正和右方極度耀眼的神秘光源相呼應。一個秋天
的黃昏，伯克林營造出場面宏闊、富有神秘性，並讓人產生許多聯想的
《聖林》。

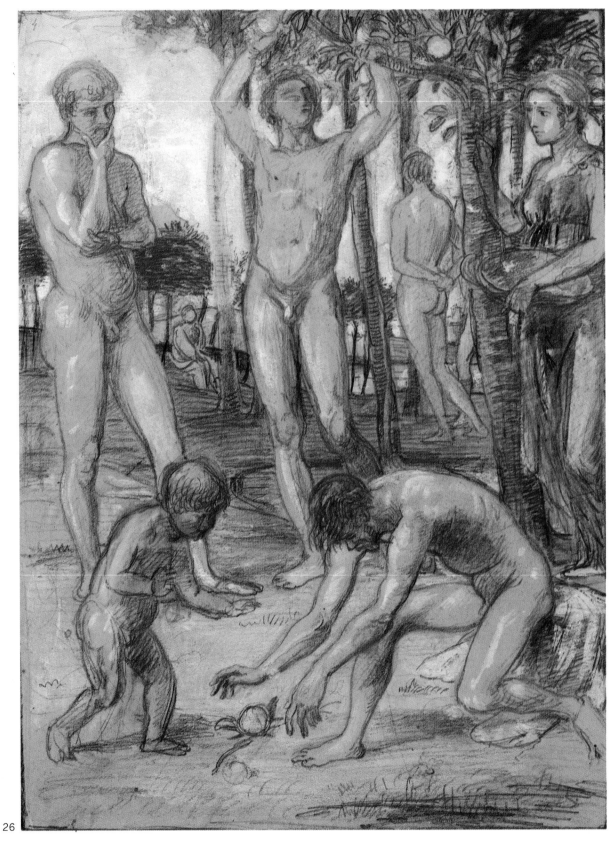

26.漢斯・馮・馬利
　　人生的階段(*Les Ages de la vie*)，1873-1874 年
　　鉛筆、黑粉筆素描，40.8 × 29.2cm
　　慕尼黑，國立版畫博物館

　　馬利是位富於德國浪漫色彩的畫家，他和伯克林一樣嚮往義大利，並在那裡定居。在這幅畫中，他以自文藝復興時期所流傳下來的素描法，將現實的人生體驗，以獨有的想像表現出來。下方的小孩和一位看似中年的弱者，正在搶拾地上的果實；這和畫面中央及右方，相互合作以採拾禁果的青年男女，以及左方沈思的青年(像是畫家自己)，構成令人省思的畫面。

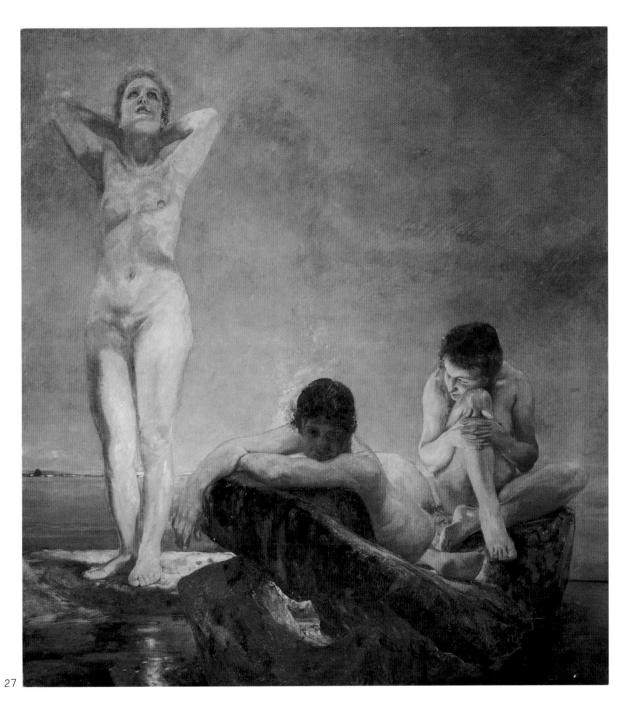

27.馬克思・克林傑
憂鬱時(*L'heure bleue*)，1890 年
油畫，191.5 × 176cm
萊比錫，造型美術館

　　克林傑是一位很規矩的象徵主義畫家，他的雕刻作品後來還受到超現實主義畫家的重視。上圖表現了同一個人在憂鬱時的不同姿態。岩石後面看不到的火光（這比看得見的火光更具效果），突顯了人體上的光影對比。右上方較為濃暗的雲彩，適當平衡了人物高低配置所產生的空虛，淡淡的火光則將整個畫面的色調統一起來。

象徵主義在北歐

象徵主義在北歐諸國,包括斯堪的那維亞的瑞典、丹麥、挪威,以及東鄰的芬蘭,都明顯地得自法國的啟蒙。但以下所提及的大師與巴黎的象徵主義大師之間,並無淵源承襲的關係,反而是因各國風土民情的不同,而展現其文化的特殊性。

奧古斯都‧史特林堡(August Strindberg),是瑞典的著名小說家兼劇作家,早年在巴黎與高更、繆舍為友。1894年,他出版了《新藝術:藝術製品的危機》一書。

恩斯特‧約瑟夫生(Ernst Josephson, 1851-1906),瑞典人,曾在好幾個藝術學院進修過,包括1879年在巴黎期間。他受到瑞典哲學大師史文登堡所研究的招魂術與靈魂學影響,曾有很長一段時間患有視聽妄想症,精神狀態很差,直到改信基督教之後,病情才漸有起色。

珍‧費迪南‧威廉生(Jens Ferdinand Willumsen, 1863-1958),丹麥畫家。修讀建築和繪畫。先是認同自然主義,後來才接受象徵主義的概念。1888至1894年間在巴黎認識了「彭達奉集團」的畫家,與魯東經常往來且受其影響。他所闡述的二元論深受托馬斯‧卡爾里的影響。到了二十世紀初期,他的思想又轉向印象主義。

阿克塞利‧加蘭－卡萊拉(Akseli Gallen-Kallela, 1865-1931),芬蘭人。他在1880年代還是自然主義信徒,後來受到柏林作家阿多夫‧保羅的影響,認識了「現代主義」(「新藝術」傳到西班牙的名稱)的語法。1895年起,他開始改採「新藝術」方式作畫。曾赴英國旅遊,回到芬蘭後,又重新創作自1889年即開始繪製的《卡列瓦拉》系列作品。

雨果‧辛堡(Hugo Simberg),他是加蘭－卡萊拉的學生,作品多半和死亡有關。也是芬蘭畫家。

理查‧貝格(Richard Bergh),瑞典人。早年深受夏畹作品的吸引,旅居巴黎後,才轉向高更的風格,開始描繪遠離人間的仙鄉。但返回瑞典首都斯德哥爾摩後,卻遭到當地畫壇主流人士的排斥,認為貝格的作品叛離了瑞典的傳統畫風。

馬努斯‧恩克爾(Magnus Enckell)是芬蘭的另一位象徵主義大師,早年負笈巴黎,深受哲學的影響。他是「玫瑰十字會」的活躍份子。其作品經常詮釋「新柏拉圖主義」的重要主張,尤其是「雌雄同體」這個主題。

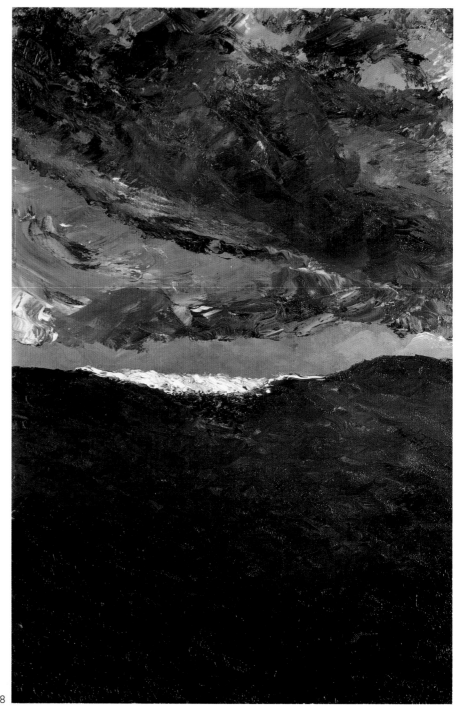

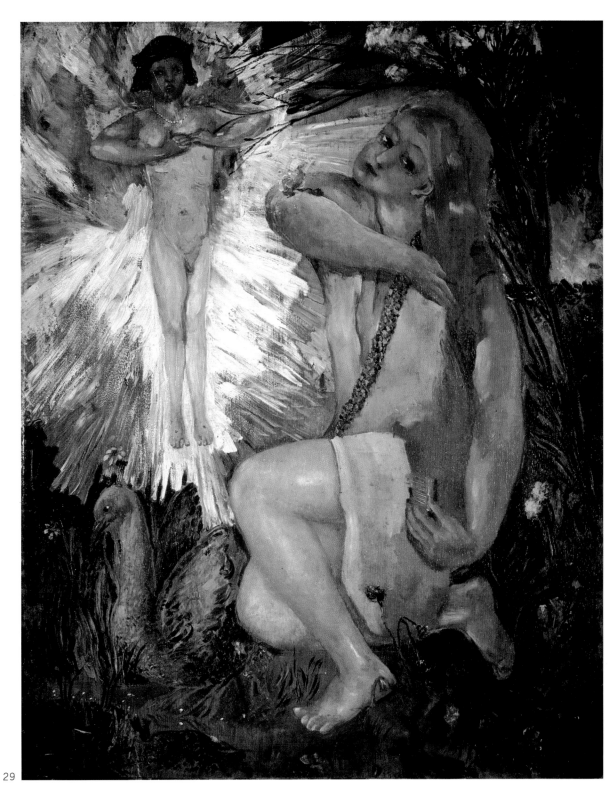

29

29.恩斯特・約瑟夫生
　　嘉斯麗莎(*Gaslisa*)，約 1890 年
　　油畫，72 × 58cm
　　斯德哥爾摩，歐珍王子宮殿

28.奧古斯特・史特林堡
　　浪潮(七)(*Vague VII*)，
　　約 1900-1901 年
　　油畫，57 × 36cm
　　巴黎，奧塞美術館

　　左圖乍看之下很像 1930 年以後的抽象繪畫。我們很難想像這是眞實的景
致。中間沙岸的上方，以刮刀的不規則運作所繪出的洶湧波浪，和下方平靜的
深海夾擊成細狹的帶狀，使人產生許多遐想。
　　有很長的時間，約瑟夫生患有視聽妄想症。女人獨自在深夜的叢林中梳頭，
旁邊伴著一隻黑鵝；在一片零亂讓人焦慮的光芒中，左上方的小男孩與其說是
天使，毋寧說是異敎的神明。而粗獷失序的筆觸中，不乏如畫中女性左腿那樣
細緻的技法，令觀衆在種種聯想中，產生極度的不安。

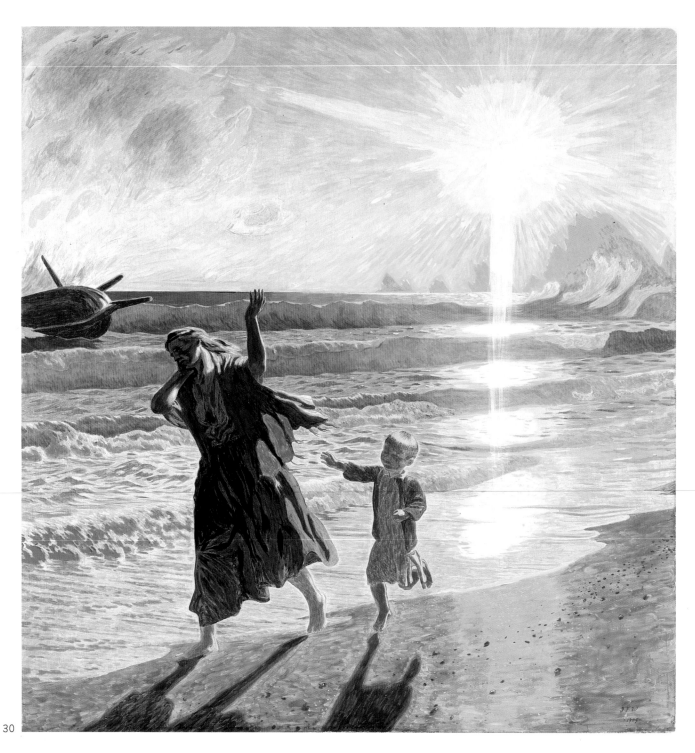

30.珍·費迪南·威廉生
　暴風雨之後(*Aprés la tempête*)，1905 年
　膠彩、油畫，185 × 180cm
　挪威，奧斯陸國家藝廊

　　刺眼又誇張的陽光讓整個畫面都灑上一層金色光芒，威廉生不但運用極不
協調的色彩(黃綠和土褐，女人身上的綠與詭異的鮮紅)，還以極度突顯人物輪
廓線的勾勒畫法，營造出一幅令人省思又焦慮不安的畫面。而母親和小孩的表
情與姿態，以及翻覆的船隻，只不過是爲觀衆增加一些戲劇性的張力罷了。
　　孟克早年曾經歷喪失母姊的悲痛，然後在巴黎受到梵谷、高更和魯東的影
響，在九○年代以其內斂的畫風，帶領挪威的畫家加入象徵主義的國度；但後
來因更能掌握色彩和線條的特性，逐漸轉爲粗獷的表現主義風格。這幅作品筆
觸雖是表現主義的，卻仍保有許多象徵主義的特色。例如象徵生命循環不息的
亞當、夏娃，以及將兩人分隔開來的樹林；樹根延伸到畫框，從骷髏頭和獸骨
中吸取養分。畫框上方描繪的則是畫家的故鄉。

31.愛德華·孟克
　代謝(*Métabolisme*)，1899 年
　油畫，172.5 × 142cm
　奧斯陸，孟克美術館

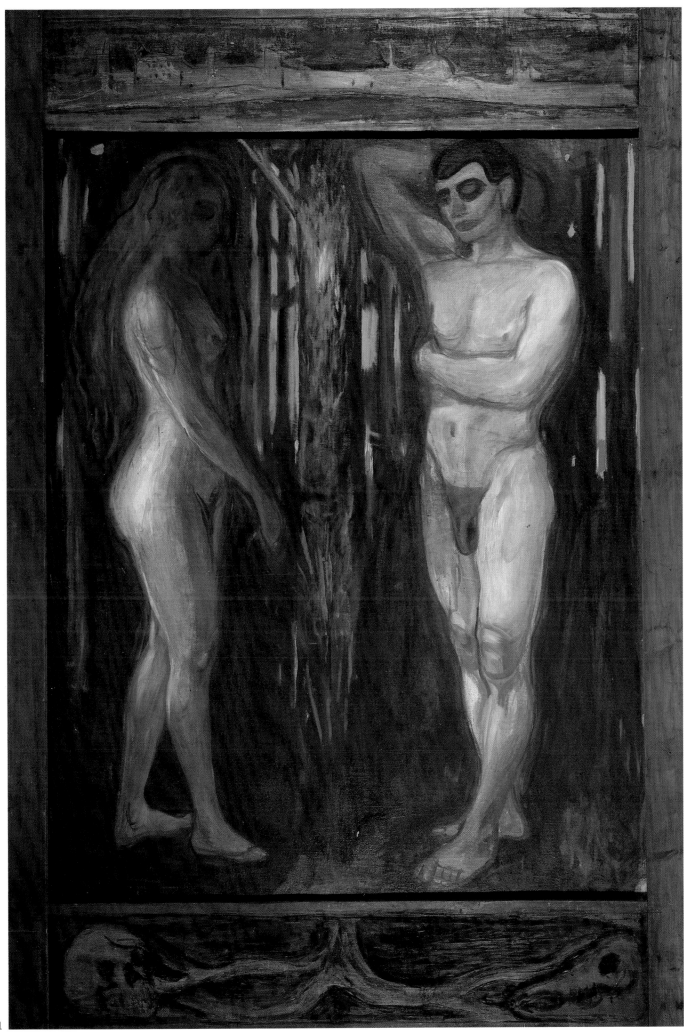

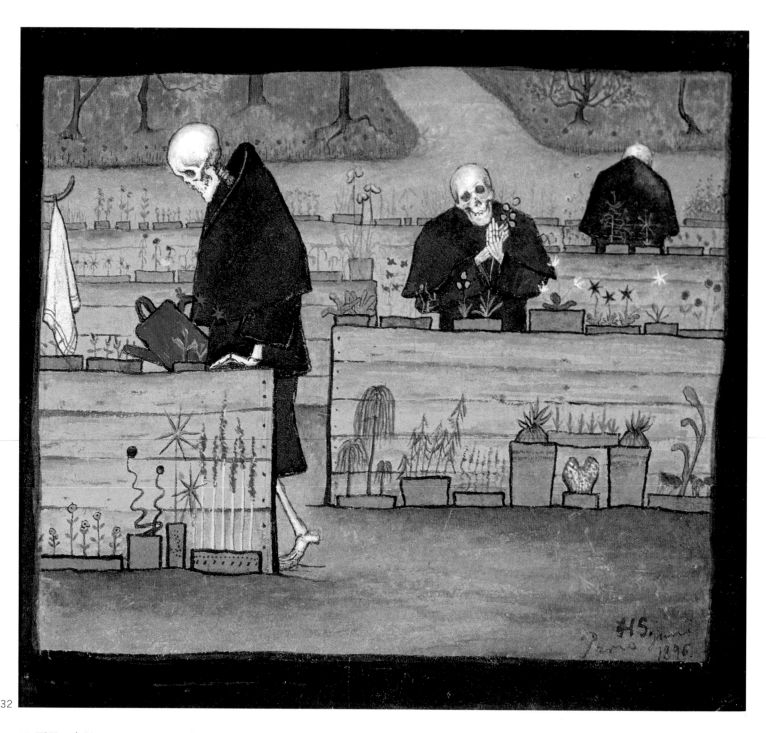

32

32.雨果・辛堡
　逝者之園(*Le jardin de la mort*),1896 年
　水彩畫, 16 × 27cm
　赫爾辛基,阿迪紐穆美術館

　　死神看來一點也不恐怖,從他萎縮的身影,以及中間那位面向觀眾,帶有乞求表情的角度來看,死神倒像是惹人憐憫同情的老人。辛堡還利用刻意扁平化並富童趣的花草,以及四周不規則的黑邊,創造出這幅裝飾意味濃厚的作品。

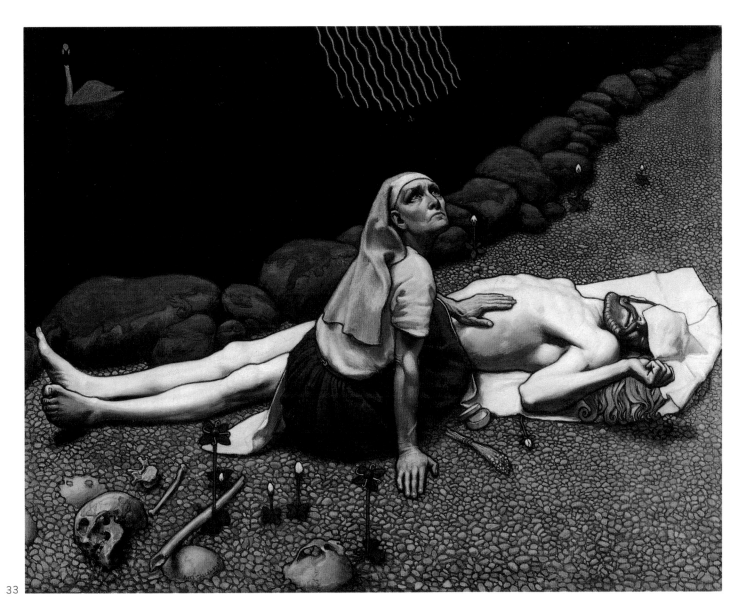

33.阿克塞利‧加蘭－卡萊拉
　　萊明根的母親(*La mère de Lemminkainen*),1897 年
　　膠顏料畫，85 × 118cm
　　赫爾辛基，阿迪紐穆美術館

　　這幅畫中，人物的構圖和許多文藝復興以降的畫家，處理「解下十字架的耶
穌」手法類似。但加蘭－卡萊拉卻無意表現母親的哀傷，反倒像藉由她臉部的表
情來質疑死亡的內涵與正當性。這可以從散落一地的人骨、器物、長在路上鮮活
的蓮花、比黑天鵝更爲黑透的池水，以及上方神秘的曲線等怪誕安置看出端倪。
也可以從岸邊大鵝卵石上，如同裝飾性的血跡得到驗證。加蘭－卡萊拉處理死亡
的題材，和左圖他學生辛堡的方式截然不同，但他們正如許多象徵主義畫家一
樣，在人物的邊緣採用了勾勒畫法。

俄國和中歐

米克漢·弗魯貝(Mikhaïl Vroubel,1856-1910)，1880年進入聖彼得堡藝術學院，深受普希金和勒蒙托夫的作品以及林姆斯基－高沙可夫音樂的影響。 1889年住在莫斯科並從事戲劇工作。1902年發病住進精神病院。

米卡洛基·康斯坦提那·西里歐尼(Mikalojus Konstantinas Ciurlionis,1875-1911)。1899年進入萊比錫音樂藝術學院，他特別喜歡巴哈、華格納及理查·史特勞斯的音樂。最初的繪畫作品，如《創世紀》、《洪水》或《森林的音樂》系列，都顯示出象徵主義的結構。

雅瑟克·馬爾切夫斯基(Jacek Malczewski, 1854-1929)。曾就讀於克拉科夫的藝術學校。 1867至1877年間住在巴黎，並在當地的美術學校上課。後來成為克拉科夫藝術學院院長。 1890年時，放棄帶有強烈民族色彩的寫實主義，成為象徵主義中的一員。

約瑟夫·梅科費(Jozef Mehoffer, 1869-1946)，曾就讀克拉科夫藝術學院，並為聖母院繪製彩繪玻璃。曾在維也納及巴黎遊學。他畫過許多大型裝飾畫，有些被收藏在克拉科夫的瓦佛勒城堡。

喬瑟夫·瓦卡拉(Joseph Vachal, 1884-1969)。他對印象派和新藝術的風格都有興趣，尤其重視孟克的作品。 1907年以後，他的版畫反應出神秘學與通靈學的魅力。而作品中也看得到分離派，尤其是克林姆的影響。

在波蘭或俄國活動的象徵主義畫家另有弗拉第斯拉夫·史雷文斯基(Wladyslaw Slewinski)、弗伊契·韋伊斯(Wojcieh Weiss)、史丹尼斯拉夫·普希比斯維斯基(Stanislaw Przybyzewski)，及波萊斯拉斯·比耶加斯(Boleslas Biegas)等人。

而在奧匈帝國活動的畫家，除了前面介紹過的庫普卡、繆舍外，還有：維特茲拉夫·卡

雷爾·馬塞克(Vitezlav Karel Masek,1865-1927)，他在布拉格、慕尼黑和巴黎完成藝術課程，後來進入巴黎綜合工科學校。他被點描法所吸引，並運用分光法創作。1898年成為布拉格應用美術學校的教授。 1900年後，他專心致力於建築學，同時研究新藝術精神。

蒂瓦達·桑特瓦里(Tivadar Csontvary, 1853-1919)，1890年初，他在德國和法國數間不同的繪畫學院就讀，並深受慕尼黑的霍雷斯影響。他畫過許多風景畫，也採用歷史性的題材。

雅各·希卡內德(Jakub Schikaneder, 1855-1924)，在1870至1878年間就讀於布拉格藝術學院，而後到慕尼黑藝術學院求學。 1885年在布拉格國家劇院從事布景裝飾工作。 1890年起，成為布拉格應用美術學院教師。

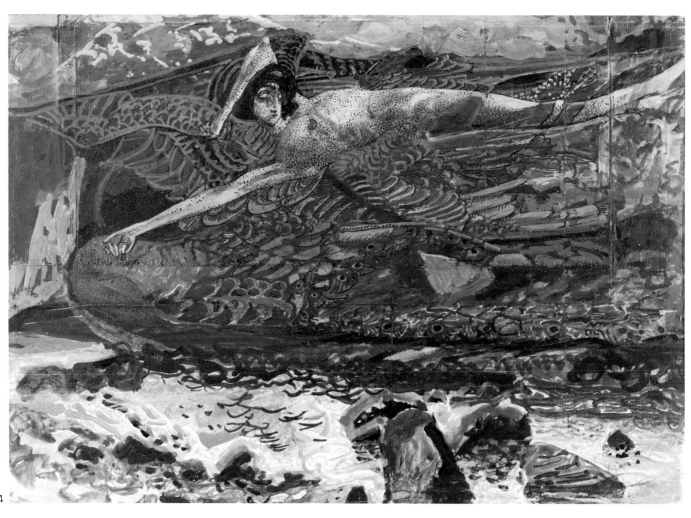

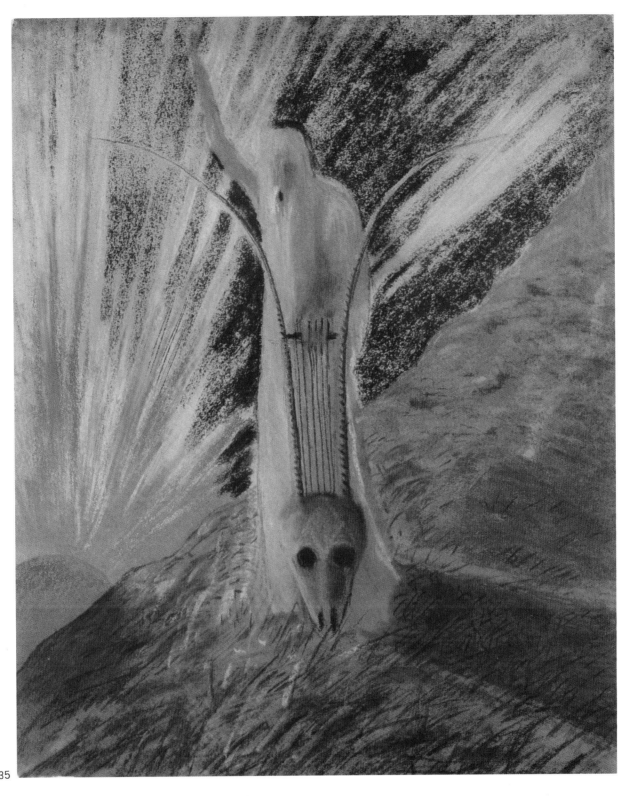

35

34.米克漢・亞歷山卓維希・弗魯貝
　堕落的天使(*Ange déchu*),1901 年
　水彩畫，21 × 30cm
　莫斯科，普希金美術館

　　弗魯貝在聖彼得堡讀書時，深受萊蒙托夫和
他的詩篇《妖魔》中的神秘主義所感動。後來他
的作品就常反應出被無所不在的鬼魅糾纏的景
象。如左圖，在狀似溪流的上方，像魚頭但是混
合了人手、鳥翅的怪物，已深深將天使困住，甚
至與之合爲一體。加上暗鬱的紫褐色、零亂的筆
觸，弗魯貝創造出一個詭異又令人噁心的世界。

35.米卡洛基・康斯坦提那・西里歐尼
　早晨的奇想(*Matin fantaisie*)，1904 年
　《迷幻城市》系列(*De la série*《*La ville enchantée*》)
　粉彩畫，73 × 62.3cm

　　西里歐尼是一位短命的藝術家，他在音樂上深厚的素
養，使其不斷嘗試在繪畫中融入音樂的特質。曾繪製《創
世紀》、《洪水》、《森林的音樂》系列作品。上圖裡，
畫面被一條令人不安的傾斜地平線分割開來，在與之幾
乎垂直的藍色小徑末端，佇立著鬼魅般的人形(只是陽光
和藍光所交織的光芒而已)，手中持著獸首般的樂器；而
呈輻射狀，不自然的陽光正呼應著虛幻縹渺的世界。

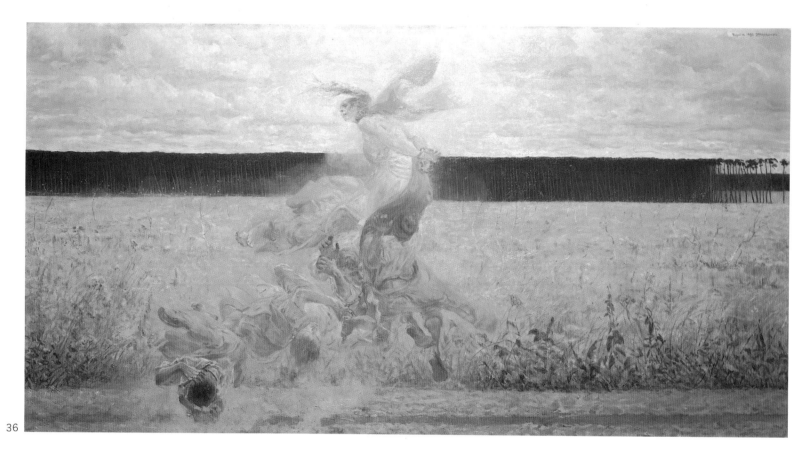

36.雅瑟克‧馬爾切夫斯基
旋風(*Tourbillon*)，1893-1894 年
油畫，78 × 150cm
波蘭，波茲南，國立美術館

　　在相當平靜並富有自然主義色彩的曠野裡，馬爾
切夫斯基利用六位形態模糊、相互糾纏扭曲在一起的
人物，以象徵性的手法描繪出《旋風》。從這些類似
巴洛克風格的人體造形，以及人物與背景融合的構
圖，可以看出畫家的繪畫功力及學院素養。

37.約瑟夫‧梅科費
奇異的花園(*Le jardin étrange*)，1903 年
油畫，217 × 208cm
波蘭，華沙，國立美術館

　　若將右圖中，右前方染上金光的小男孩，以及中
間變態誇大的蜻蜓去除，這將是一幅極為寫實（甚至細
緻有若攝影一般）的畫作。在春夏之際的午後，讓人歡
愉的公園節慶景致中，梅科費採用了慣有的伎倆，加
入了一些不和諧的元素，刻意擾亂幽靜的景色。

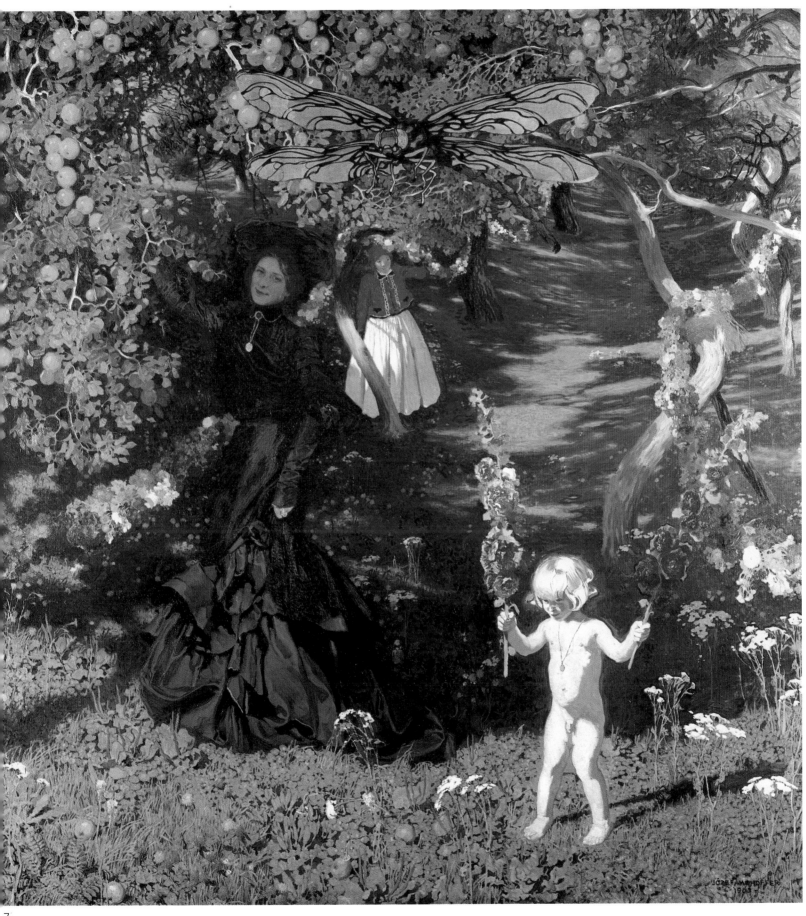

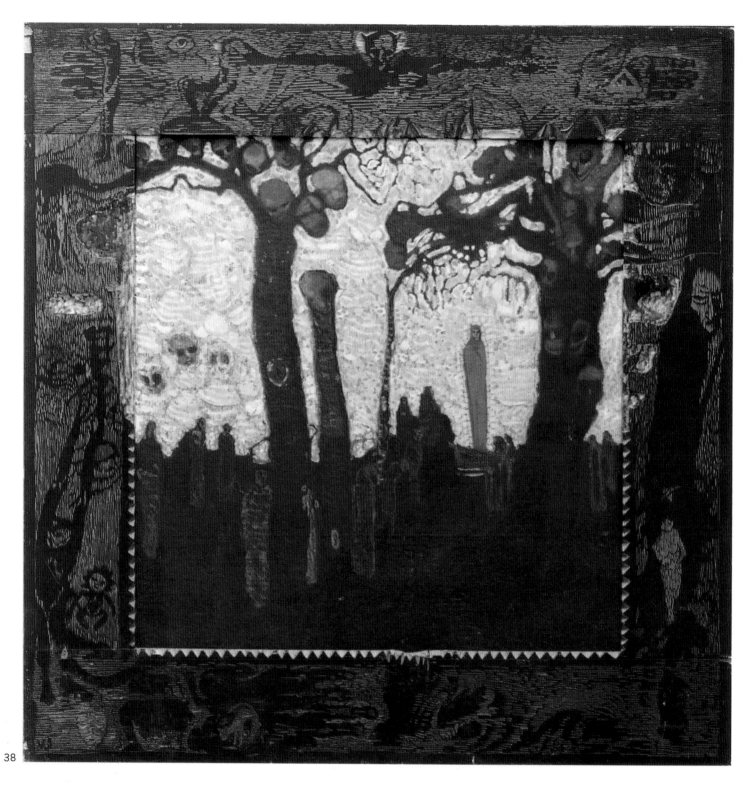

38.喬瑟夫・瓦卡拉
　　向撒旦祈禱(*Invocation au démon*)，1920 年
　　哈德克・克拉洛夫收藏，卡斯卡畫廊

　　上圖是一幅綜合性的作品。畫框也是作品的一部分，以蔓伸
的樹枝打破畫作與畫框間的藩籬，這正是孟克的技法(參見圖
31)。瓦拉卡將自己從神秘學的魔法中所領悟的經驗，藉由克林
姆的風格表現出來。而在這幅看來風格統一，頗具裝飾性的畫作
中，還佈滿了待人細細探索的玄機。

　　繆舍在 1894 年全力投入海報創作後聲名大噪，是巴黎「新
藝術」團體的要角，舉凡各項應用美術無不精通，但也因此影響
到他在純美術上的進境。右圖裡，山谷(或地獄)中狀似死潭前的
岩石上，盤踞著一對怪物(或罪人)，後方神秘的紅光中宛若還藏
著魔幻的身影。畫家以極為簡略的筆法，試圖創造出一個神秘又
邪惡的世界。

39.阿豐斯・繆舍
　　深淵(*Gouffre*)，
　　約 1895-1899 年
　　粉彩繪於油布，
　　129 × 100cm
　　巴黎，奧塞美術館

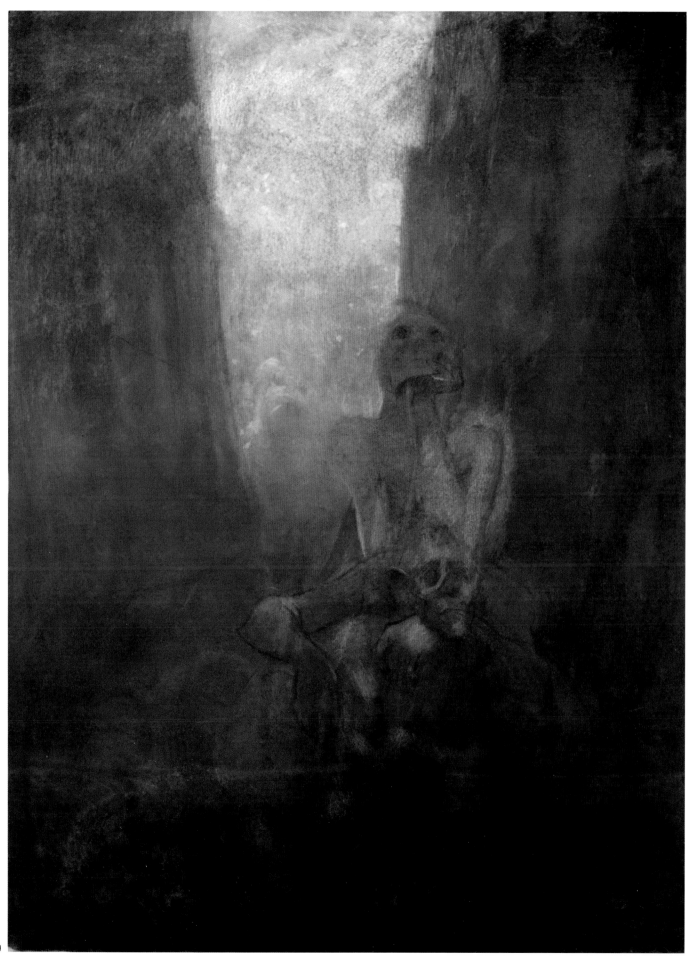

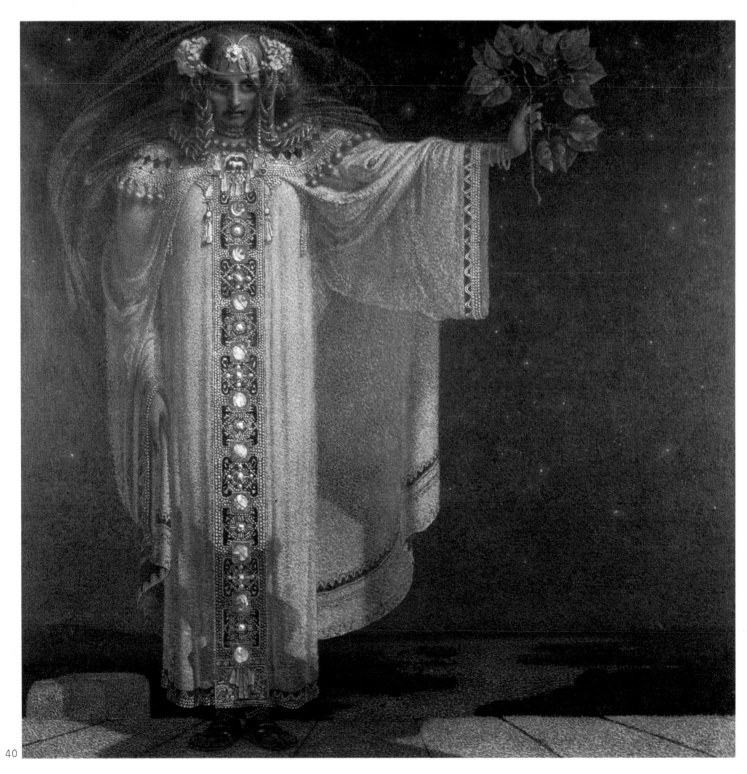

40

40. 卡雷爾・維特茲拉夫・馬塞克
 女先知莉布茲(*La prophétesse Libuse*)，1893 年
 油畫，193 × 193cm
 巴黎，羅浮宮

　　在這幅宗教色彩強烈的作品中，東正教特有的服裝及配飾誠然
十分吸引人；但更值得注意的是，馬塞克將他從巴黎學到的點描
法，加以運用後所發揮的效果。在多重光源和陰影的交互影響下，
畫家仍能十分精準地表現出夜幕的深度，以及衣服的晶瑩與質感。

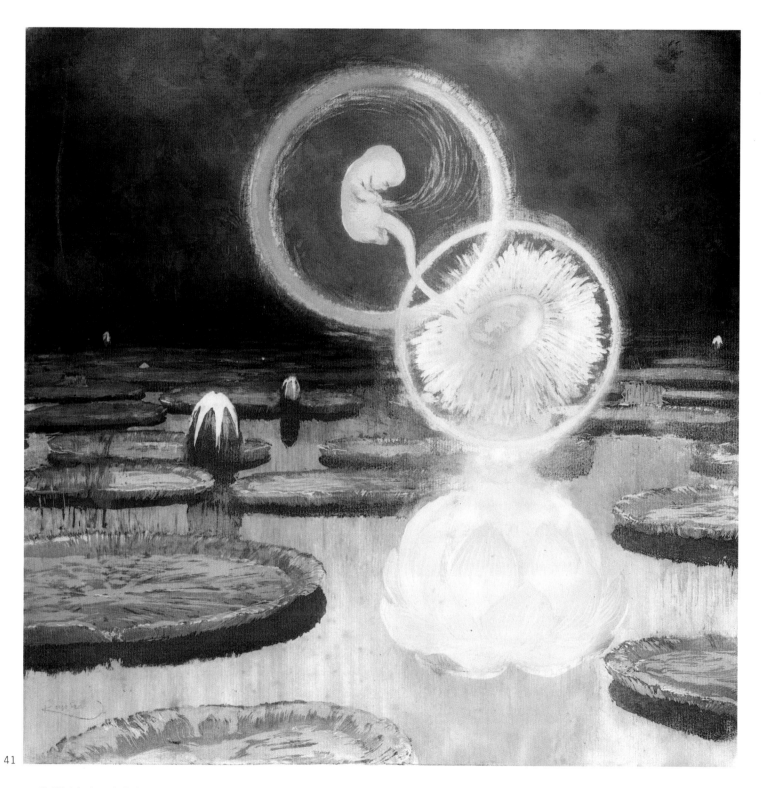

41.佛蘭提塞克・庫普卡
　　生命之初(睡蓮)(*Commencement de la vie (Nénuphars)*),1900-1903 年
　　銅版彩雕,34.5 × 34.5cm
　　巴黎,龐畢度中心,國立現代美術館

　　庫普卡曾先後在布拉格和維也納學畫,後來繪畫主題轉向精神
層面,專注於混沌初始的世界。像這幅作品中發光且放大的蓮花,
和上面兩圈光環中的生命跡象,都是典型的寓意手法。但到了 1906
年以後,庫普卡便傾向於表現抽象的概念,並有很高的成就。

42.蒂瓦達・桑特瓦里
　　坐在窗邊的女人(*Femme assise prés d'une fenêtre*)，1890 年
　　油畫，73 × 95cm
　　布達佩斯，匈牙利國家畫廊

　　《窗邊的女人》是一幅將繪畫主題賦予個人特異詮釋性的作
品。窗簾的紅與黃，以及與其相互輝映的女人頭部、內衣、背景的
紅與黃，使得原本為綠色暗調的畫面，呈現出一份不安的騷動氣
氛。女人似站似坐，不太成比例的身軀，以及身邊非自然狀態的植
物，都加深了非寫實的象徵性。

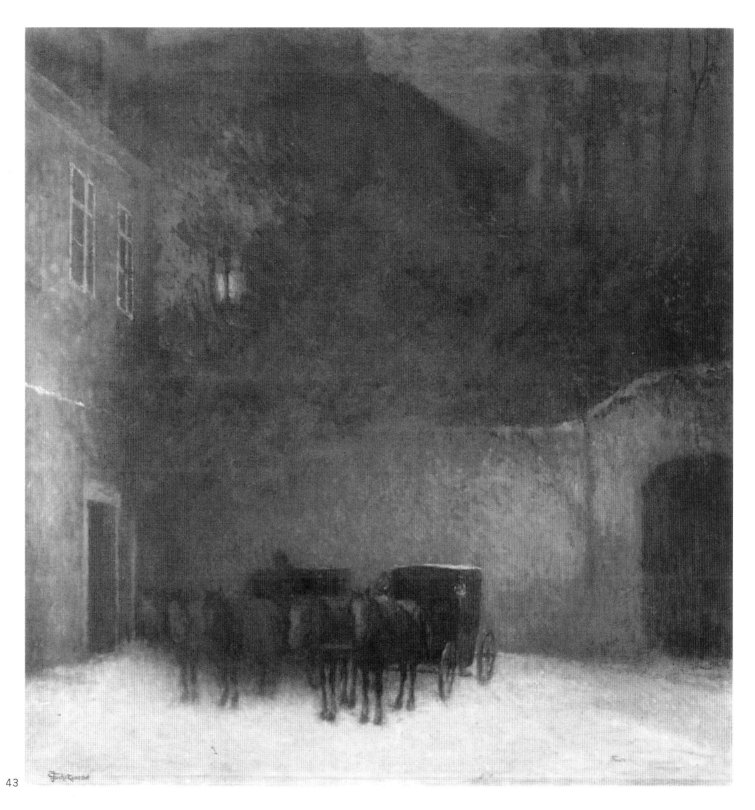

43

43. 雅各・希卡內德
　　夜行馬車(*Fiacres dans la nuit*)，1911年
　　哈德克・克拉洛夫收藏，卡斯卡畫廊

　　　和前面的所有畫作相較，這幅畫要寫實得多。但在這樣一個寒冬的
夜晚，畫家仍以豐富的想像力，藉由建築物中所透出微弱的燈光，溫暖
了一大片的街道和牆壁；並以矇矓且統一的畫面，爲作品增添了濃濃的
詩意，從而讓觀衆體驗到布拉格夜景的淒寂氛圍與特質。

義大利

從十九世紀末開始，到 1910 年發表《未來主義宣言》之間，義大利的藝文界是由廣義的「象徵主義」所主導，包括流傳到義大利而被稱爲「自由風格」的「新藝術」、法國的象徵主義，以及維也納的分離派。其中較有名的畫家有：

阿道夫・威爾德(Adolfo Wildt, 1868-1931)。他和雕刻家費德里科・維拉在一起工作多年，發展理想主義藝術，並於 1895 和 1904 年分別在德國舉辦展覽。 1912 年榮獲米蘭的布來哈學院頒贈的托利安納獎。 1922 年再獲威尼斯的彼安納獎。

羅莫洛・羅曼尼(Romolo Romani, 1884-1916)。1902 年時曾在布來哈學院旁聽。 1905 年參加威尼斯的彼安納畫展。1909 年成爲薄邱尼的好友，同年他在米蘭舉辦畫展，並成爲第一位簽署《未來主義宣言》的人。 1911 年因精神分裂而發狂。

喬凡尼・希岡提尼(Giovanni Segantini, 1858-1899)。他自 1886 年發現點描法後，就一直沿用此法至 1894 年，其間他並著手研究印度教，稱讚這種宗教的樂曲爲「象徵詩」。他一直嘗試融合自然主義、象徵主義和後印象主義的精神於作品之中。

路易吉・盧梭羅(Luigi Russolo, 1885-1947)。1909 年在米蘭的法米里亞藝術中心舉辦第一次畫展，展出其具象徵主義精神的銅版畫。隨後加入了未來主義的陣容。

喬吉歐・德・基里訶(Giorgio De Chirico, 1888-1978)。 1906 至 1909 年間，他經常出入慕尼黑的皮爾登・康斯特學院，深受尼采和叔本華哲學的影響，也對伯克林的畫作十分著迷，因而在極短暫的時期裡，曾繪製象徵主義色彩的作品。到了 1909 年後，基里訶創造了形而上繪畫，對後來

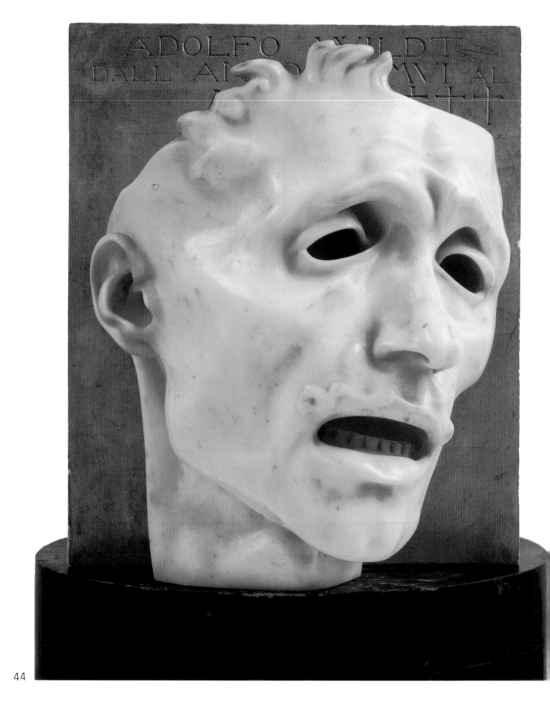

的超現實主義影響甚鉅。

朱塞佩・佩里札・達・沃爾佩多(Giuseppe Pelizza Da Volpedo, 1869-1907)。他先後在米蘭、佛羅倫斯和羅馬求學。 1893 年因多爾斯多(Tolstoi)的影響，接受了分光法。1900 年在巴黎的萬國博覽會中展出作品《生命之鏡》。

溫貝托・薄邱尼(Umberto Boccioni, 1882-1916)。1901 年曾在羅馬藝術學院旁聽。 1905 年參加羅馬國家劇院的「落選展」。去過巴黎和俄國。 1909 年

認識了卡拉和盧梭羅，次年成爲聯署《未來主義宣言》的一員，並逐漸成爲未來主義的大將。可惜他於 1916 年的一次軍事訓練中，從馬上摔落致死。

蓋塔諾・普利維亞提(Gaetano Previati, 1852-1920)。在故鄉費拉完成學業後， 1887 至 1890 年間爲童話繪製插畫。他利用點描法來創造幻想中的視覺效果。1892 年加入巴黎的「玫瑰十字會」沙龍。

44.阿道夫‧威爾德
　　自畫像(*Autoportrait*),1906-1908 年
　　雪花石膏雕塑，高 37cm
　　佛羅倫斯，彼提宮現代藝術畫廊

　　威爾德於 1890 年代初期，受到
維也納分離派的影響。除了繪畫，
他對雕塑也十分熱衷，完成過很多
的紀念墓碑。 1923 年後，他受聘於
米蘭的布來哈學院。他發明了一種
很特殊的雕塑技巧，如左圖中的畸
形人頭像，就是運用這種技巧所表
現出來的效果。

45

45.羅莫洛‧羅曼尼
　　維多爾‧格畢斯‧德‧德哈貢的畫像
　　(*Portrait de Vittore Grubicy de Dragon*),1905 年
　　炭筆素描， 87 × 61.5cm
　　米蘭，西維卡現代藝術畫廊，素描陳列室

　　一幅很普通的老人素描，卻被羅曼尼添加的三組粗獷
而帶弧線的條紋，營造出宏闊非凡的氣勢，也讓這幅畫作
散發出畫家強烈的主觀特質。左下方的條紋走勢顯示了老
人肩膀及身軀的體姿，而右上方不規則的弧線，則兼具平
衡(或對抗)與軟化左邊兩組剛硬平行線的作用。

46

46.喬凡尼・希岡提尼
　從生命之源來的愛情(青春之泉)
　(*L'amour aux sources de la vie*)，1896 年
　油畫，69 × 100cm
　米蘭，西維卡現代藝術畫廊，素描陳列室

　　這是一幅組合了數種繪畫風格和特質的作品，風景和光影的技法是自然主義及後印象主義式的，但略帶捲曲的細瑣筆觸(而非秀拉式的微小斑點)，以及虛構的人物或主題則是象徵主義式的。這可從天使面前不自然的泉水(青春之泉)得到進一步驗證。

47.路易吉・盧梭羅
　肥皂泡裏的女人(*La femme aux bulles de savon*)
　油畫
　巴黎市立現代美術館

　　這幅完成於 1929 年的畫作，也是夾雜著數種風格的綜合性產物。由直線交織成的色面可看出立體派的影響，人物後方重疊的身影則是未來主義的遺跡。從右上延伸到左下的斜軸下方，籠罩在一大片的灰暗色調裡，造成觀者有如隔著彩色玻璃觀賞裸女出浴的幻景。而畫面中的四顆泡沫和整幅畫的裝飾特性，則充滿了象徵主義的風格。

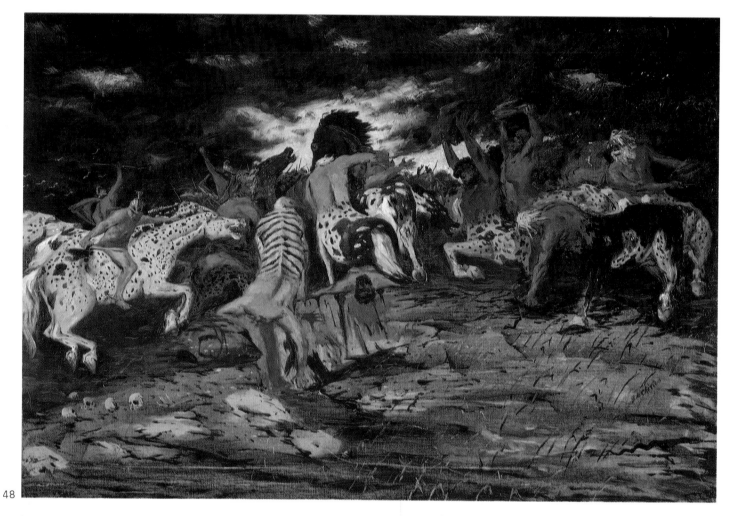

48

48.喬吉歐・德・基里訶
　半人馬的鬥爭(*Lutte de centaures*)，1909 年
　油畫，75 × 110cm
　羅馬，國家現代藝術畫廊

　　自 1909 至 1919 年間，基里訶發展出一種影響超現實主義深遠的「形
而上」繪畫風格，並成為二十世紀舉足輕重的巨擘。而在此之前，他曾
停留在維也納，受到分離派及克林傑的影響，創作過不少象徵主義作
品。上圖中，中左方的半人半馬怪物即是典型的例證。值得注意的是，
畫作中的景致與戰爭場面是頗富浪漫主義的色彩，而後來的基里訶仍不
時回到富於古典風味的畫作中來。

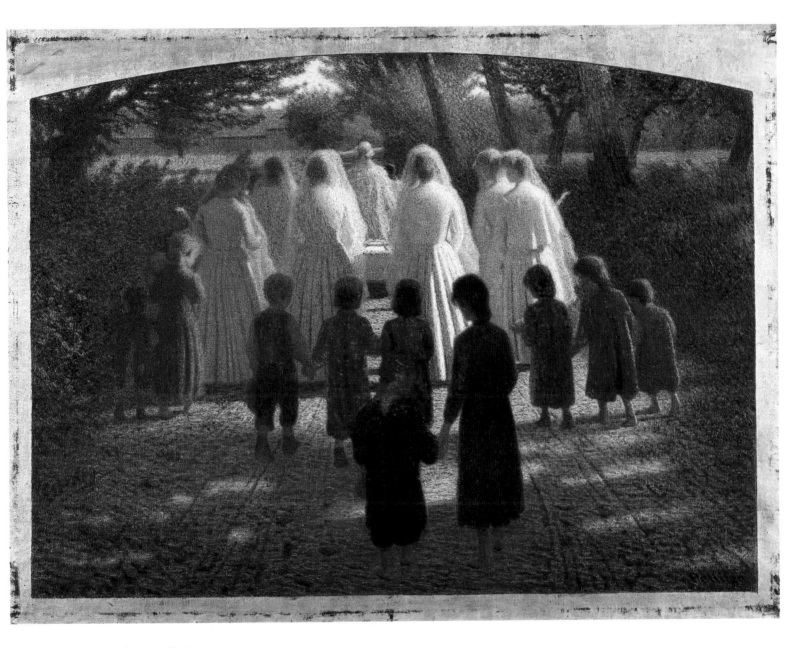

49.朱塞佩‧佩里札‧達‧沃爾佩多
　殘花（*Fleur brisée*），約 1896-1902 年
　油畫，79.5 × 107cm
　巴黎，奧塞美術館

　　點描法只是沃爾佩多完成這幅作品的工具，雖然光影的色彩是依照
分光法原理來配置，甚至有一部份光線也是自然寫實的，但畫家更透過
人為的控制（例如前方背對畫面、特別暗的身影，左右兩邊較暗的樹叢、
中央加強亮度的人物，以及人物的配置），以突顯戲劇性的張力，並賦
予畫面一層淡淡的詩意。

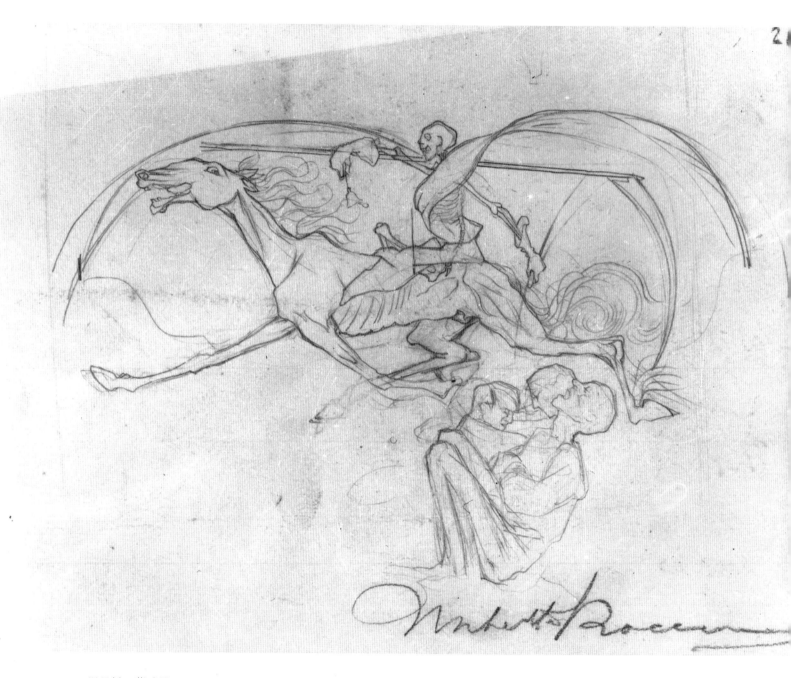

50

50.溫貝托‧薄丘尼
　　可怕的寓意畫(死亡的呼喚)(*Allégorie macabre (Triomphe de la mort)*)，1908 年
　　素描，18.8 × 24.5cm
　　米蘭，西維卡現代藝術畫廊，素描陳列室

　　薄邱尼雖然只活到三十四歲，但他的「未來主義」繪畫及雕塑作品，
卻使他成為二十世紀重要的大師。在發表「未來主義宣言」的前兩年，
他曾為了再度造訪蘇俄，卻不意在行程中途於維也納停留過一段時間，
並迷戀上分離派的象徵主義氣氛。
　　在這幅像是即興的草圖中，他透過最常畫的題材──馬(諷刺的是最
後他竟因墜馬而亡)，戴著手套，身著羽翼狀斗蓬的骷髏，以及骷髏下
半身宛如和馬融合為一的幻像，將象徵主義的精神表現出來。而簡練明
快的筆法、造形及骨架的精準，讓人認識到大師的素描功力。

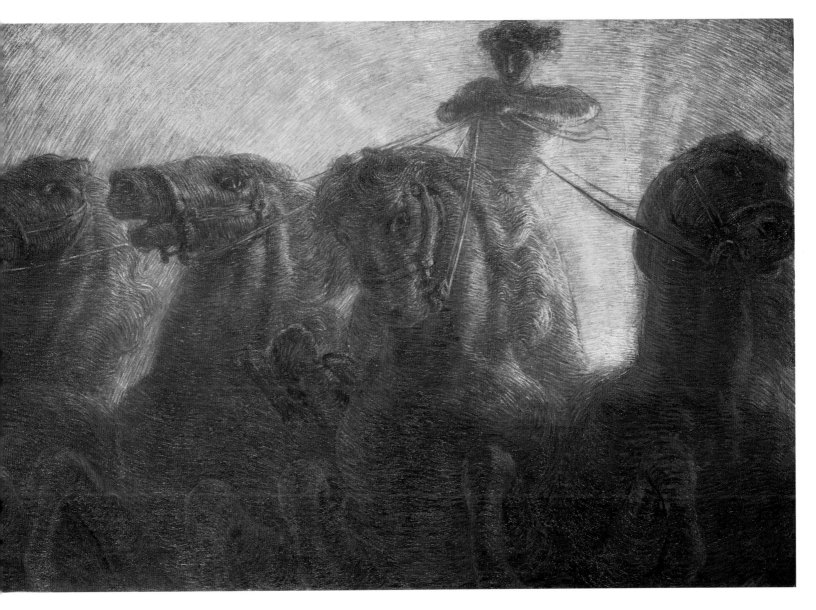

51.蓋塔諾‧普利維亞提
 天明的勝利(*Le triomphe du jour*),1905年
 三種基本色顏料
 米蘭商會

　　像許多義大利的畫家一樣,普利維亞提的這幅作品也展現了高超的
素描功力。他利用三種沒有變化的顏色、點描法的技巧(只是將斑點更
換為細短線)、背景中的同心圓光線,以及誇大的馬匹形象,創造出幻
想中的觸覺效果。

作品原文對照表

註：方括號內的數目為本書的作品編號

薄丘尼，溫貝托(BOCCIONI, Umberto)
可怕的寓意畫(死亡的呼喚)，〔*Allégorie macabre (Triomphe de la mort)*〕，1908 年
素描，18.8 × 24.5cm
米蘭，西維卡現代藝術畫廊(Civica galleria d'arte moderna, Milan)〔50〕

伯克林，阿諾德(BÖCKLIN, Arnold)
聖林(*Bois sacré*)，1882 年
膠顏料畫，100 × 150.5cm
瑞士，巴塞爾美術館
(Kunstmuseum, Bâle)〔25〕

卡里葉，歐珍(CARRIÉRE, Eugène)
聖女貞德(*Jeanne d'Arc*)，約 1895-1900 年
油畫，55 × 46cm
巴黎，羅浮宮(Musée du Louvre, Paris)
〔5〕

西里歐尼，米卡洛基·康斯坦提那
(CIURLIONIS, Mikalojus Konstantinas)
早晨的奇想(*Matin fantaisie*)，1904 年
《迷幻城市》系列(De la série《La ville enchantée》)
粉彩畫，73 × 62.3cm〔35〕

克杭，華爾特(CRANE, Walter)
海神之馬(*Chevaux de Neptune*)，1892 年
油畫，86 × 215cm
慕尼黑，國立美術館
(Staatsgemäldesammlungen, Munich)〔17〕

桑特瓦里，蒂瓦達
(CSONTVARY-KOSZTKA, Tivadar)
坐在窗邊的女人(*Femme assise prés d'une fenêtre*)，1890 年
油畫，73 × 95cm
布達佩斯，匈牙利國家畫廊(Hungarian National Gallery, Budapest)〔42〕

德·基里訶，喬吉歐(DE CHIRICO, Giorgio)
半人馬的鬥爭(*Lutte de centaures*)，1909 年
油畫，75 × 110cm
羅馬，國家現代藝術畫廊(Galleria Nazionale d'Arte Moderna, Rome)〔48〕

德古福·德·郎克，威廉
(DEGOUVES DE NUNCQUES, William)
黑天鵝(*Le cygne noir*)，1896 年
油畫
荷蘭，奧泰洛，克羅勒－穆勒美術館
(Rijksmuseum Kröller-Müller, Otterlo)〔12〕

德維爾，約翰(DELVILLE, Jean)
撒旦的珠寶(*Trésors de Satan*)，1895 年
油畫，258 × 268cm
布魯塞爾，比利時皇家美術館(Musées royaux des beaux-arts de Belgique, Bruxelles)〔16〕

德布唐，馬賽林(DESBOUTIN, Marcellin)
約瑟凡·培拉登的畫像(*Portrait de Joséphin Péladan*)，1891 年
油畫，121 × 82cm
法國，昂熱美術館(Musées d'Angers)
〔卷首圖〕

恩索爾，詹姆斯(ENSOR, James)
耶蘇平息風暴(*Le Christ apaisant la têmpete*)，1891 年
油畫，80 × 100cm
比利時，奧斯丹，造型美術館(Museum voor schone Kunsten, Ostende)〔11〕

凡登－拉杜荷，亨利
(FANTIN-LATOUR, Henri)
羅安格林前奏曲
(*Prélude de Lohengrin*)，1902 年
油畫，58 × 40cm
巴黎，小皇宮美術館
(Musée du Petit Palais, Paris)〔7〕

加蘭－卡萊拉，阿克塞利
(GALLEN-KALLELA, Akseli)
萊明根的母親
(*La mére de Lemminkainen*)，1897 年
膠顏料畫，85 × 118cm
赫爾辛基，阿迪紐穆美術館(Ateneum, Helsinki)
〔33〕

侯德勒，費迪南(HODLER, Ferdinand)
無限的聖餐(*Communion avec l'infini*)，1892 年
油彩、膠顏料畫，159 × 97cm
瑞士，巴塞爾美術館(Kunstmuseum, Bâle)
〔21〕

約瑟夫生，恩斯特(JOSEPHSON, Ernst)
嘉斯麗莎(*Gaslisa*)，約 1890 年
油畫，72 × 58cm
斯德哥爾摩，歐珍王子宮殿(Prins Eugens, Waldemarsudde, Stockholm)〔29〕

克列，費迪南(KELLER, Ferdinand)
伯克林之墓(*Le tombeau de Böcklin*)，1901-1902 年
油畫，117 × 99cm
德國，卡爾斯魯國立藝廊(Staatliche Kunsthalle, Carlsruhe)〔23〕

克林傑，馬克思(KLINGER, Max)
憂鬱時(*L'heure bleue*)，1890 年
油畫，191.5 × 176cm
萊比錫，造型美術館(Museum der Bildenden Künste, Leipzig)〔27〕

克諾福，費南(KHNOPFF, Fernand)
藝術(愛撫，史芬克斯)〔*L'art (Les caresses, le sphinx*)〕，1896 年
油畫，50.5 × 150cm
布魯塞爾，比利時皇家美術館(Musée royaux des beaux-arts de Belgique, Bruxelles)
〔9〕

庫班，阿弗瑞德(KUBIN, Alfred)
犀牛與處女(*Rhinocéros et vierge*)
羽毛筆、鋼筆、中國式墨筆畫，200 × 315cm
維也納，艾伯提納版畫收藏館(Albertina, Vienne)〔24〕

庫普卡，佛蘭提塞克(KUPKA, Frantisek)
生命之初(睡蓮)(*Commencement de la vie (Nénuphars)*)，1900-1903 年
銅版彩雕，34.5 × 34.5cm
巴黎，龐畢度中心，國立現代美術館(Musée national d'art moderne, Centre Georges Pompidou, Paris)〔41〕

李維－度美，呂西安
(LEVY-DHURMER, Lucien)
喬治·羅登巴哈肖像畫(*Portrait de Georges Rodenbach*)，1953 年
粉彩畫，35 × 54cm
巴黎，龐畢度中心，國立現代美術館(Musée national d'art moderne, Centre Georges Pompidou, Paris)〔1〕

李斯特，威艾倫(LIST, Wilhelm)
祭品(*L'offrande*)，約 1900 年
油畫，162 × 81cm
法國，坎佩爾美術館
(Musée des Beaux-Arts, Quimper)〔22〕

馬爾切夫斯基，雅瑟克
(MALCZEWSKI, Jacek)
旋風(*Tourbillon*)，1893-1894 年
油畫，78 × 150cm
波蘭，波茲南，國立美術館
(Muzeum Narodowe, Poznan)〔36〕

馬利，漢斯・馮(MAREES, Hans von)
人生的階段(*Les Ages de la vie*), 1873-1874 年
鉛筆、黑粉筆素描, 40.8 × 29.2cm
慕尼黑，國立版畫博物館(Staatliche Graphische Sammlung, Munich)〔26〕

馬塞克，卡雷爾・維特茲拉夫
(MASEK, Karel Vitezlav)
女先知莉布茲(*La prophétesse Libuse*), 1893 年
油畫, 193 × 193cm
巴黎，羅浮宮(Musée du Louvre, Paris)〔40〕

梅科費，約瑟夫(MEHOFFER, Jozeph)
奇異的花園(*Le jardin étrange*), 1903 年
油畫, 217 × 208cm
波蘭，華沙，國立美術館
(Muzeum Narodowe, Varsovie)〔37〕

牟侯，居斯塔夫(MOREAU, Gustave)
獨角獸(*Les licornes*), 約 1885 年
油畫, 115 × 90cm
巴黎，牟侯美術館(Musée Gustave Moreau, Paris)〔2〕

莫沙，居斯塔・阿多夫
(MOSSA, Gustav Adolf)
她(*Elle*), 1905 年
油畫〔4〕

謬舍，阿豐斯(MUCHA, Alfons)
深淵(*Gouffre*), 約 1895-1899 年
粉彩繪於油布, 129 × 100cm
巴黎，奧塞美術館(Musée d'Orsay, Paris)〔39〕

孟克，愛德華(MUNCH, Edvard)
代謝(*Métabolisme*), 1899 年
油畫, 172.5 × 142cm
奧斯陸，孟克美術館(Munchmuseet, Oslo)〔31〕

佩里札・達・沃爾佩多，朱塞佩
(PELIZZA DA VOLPEDO, Giuseppe)
殘花(*Fleur brisée*), 約 1896-1902 年
油畫, 79.5 × 107cm
巴黎，奧塞美術館(Musée d'Orsay, Paris)〔49〕

普利維亞提，蓋塔諾(PREVIATI, Gaetano)
天明的勝利(*Le triomphe du jour*), 1905 年
三種基本色顏料
米蘭商會(Chambre de Commerce, Milan)〔51〕

普維斯・德・夏畹，皮耶
(PUVIS DE CHAVANNES, Pierre)
希望(*Espérance*), 約 1871 年
油畫, 70 × 82cm
巴黎，羅浮宮(Musée du Louvre, Paris)〔3〕

魯東，歐迪隆(REDON, Odilon)
阿波羅的戰車(*Le char d'Apollon*), 1909 年
紙板油畫, 100 × 80cm
法國，波爾多美術館(Musée des Beaux-Arts, Bordeaux)〔8〕

羅曼尼，羅莫洛(ROMANI, Romolo)
維多爾・格畢almon・德・德哈貢的畫像
(*Portrait de Vittore Grubicy de Dragon*), 1905 年
炭筆素描, 87 × 61.5cm
米蘭，西維卡現代藝術畫廊(Civica galleria d'arte moderna, Milan)〔45〕

羅帕斯，費里西安(ROPS, Félicien)
舞會中的死神(*La Mort au bal*),
約 1865-1875 年
油畫, 151 × 85cm
荷蘭，奧泰洛，克羅勒－穆勒美術館(Rijksmuseum Kröller-Müller, Otterlo)〔10〕

盧梭羅，路易吉(RUSSOLO, Luigi)
肥皂泡裏的女人(*La femme aux bulles de savon*)
油畫
巴黎市立現代美術館(Musée d'Art moderne de la Ville de Paris)〔47〕

萊德，亞伯・平克翰
(RYDER, Albert Pinkham)
堅定不移(*Constance*), 1896 年
油畫, 72.7 × 91.7cm
波士頓美術館(Museum of Fine Arts, Boston)〔18〕

希卡內德，雅各(SCHIKANEDER, Jakub)
夜行馬車(*Fiacre dans la nuit*), 1911 年
哈德克・克拉洛夫收藏，卡斯卡畫廊(Hradec Kralové, Krajskà Galerie)〔43〕

許瓦柏，卡洛思(SCHWABE, Carlos)
掘墓人之死(*La mort du fossoyeur*),
1895-1900 年
粉彩、水彩畫
巴黎，羅浮宮(Musée du Louvre, Paris)〔6〕

希岡提尼，喬凡尼(SEGANTINI, Giovanni)
從生命之源來的愛情(青春之泉)
(*L'amour aux sources de la vie*), 1896 年
油畫, 69 × 100cm
米蘭，西維卡現代藝術畫廊(Civica galleria d'arte moderna, Milan)〔46〕

辛堡，雨果(SIMBERG, Hugo)
逝者之園(*Le jardin de la mort*), 1896 年
水彩畫, 16 × 27cm
赫爾辛基，阿迪紐穆美術館(Ateneum, Helsinki)〔32〕

史皮亞爾，里昂(SPILLIAERT, Léon)
白衣和白床單(*Les habits blancs, draps blancs*), 1912 年

粉彩、水彩畫, 90 × 70cm
比利時，奧斯丹造型美術館(Museum voor Schone Kunsten, Ostende)〔13〕

史特林堡，奧古斯特(STRINDBERG, August)
浪潮〔七〕(*Vague VII*), 約 1900-1901 年
油畫, 57 × 36cm
巴黎，奧塞美術館(Musée d'Orsay, Paris)〔28〕

史塔克，法蘭茲・馮(STUCK, Franz von)
獅身人面女像(*Sphinge*), 1904 年
油畫, 83 × 157cm
德國，達姆斯達特，海思區美術館
(Hessisches Landesmuseum, Darmstadt)〔20〕

同-派利克，約翰(THORN-PRIKKER, Johann)
鬱金香國度中的聖母(*Madone au pays des tulipes*), 約 1891-1892 年
油畫, 146 × 86cm
荷蘭，奧泰洛，克羅勒－穆勒美術館
(Rijksmuseum Kröller-Müuller, Otterlo)〔14〕

托荷，尚(TOOROP, Jan)
三位未婚妻(*Les trois fiancées*), 1893 年
鉛筆、黑白及彩色粉筆
荷蘭，奧泰洛，克羅勒－穆勒美術館
(Rijksmuseum Kröller-Müller, Otterlo)〔15〕

瓦卡拉，喬瑟夫(VACHAL, Joseph)
向撒旦祈禱(*Invocation au démon*), 1920 年
哈德克・克拉洛夫收藏，卡斯卡畫廊(Hradec Kralové, Krajskà Galerie)〔38〕

弗魯貝，米克漢・亞歷山卓維希
(VROUBEL, Mikhaïl Alexandrovitch)
墮落的天使(*Ange déchu*), 1901 年
水彩畫, 21 × 30cm
莫斯科，普希金美術館(Musée des Beaux-Arts Pouchkine, Moscou)〔34〕

瓦茲，喬治・弗列德里克
(WATTS, George Frederick)
希望(*Espérance*), 1885 年
油畫, 141 × 110cm
倫敦，泰德畫廊(Tate Gallery, Londres)〔19〕

威爾德，阿道夫(WILDT, Adolfo)
自畫像(*Autoportrait*), 1906-1908 年
雪花石膏雕塑，高 37cm
佛羅倫斯，彼提宮現代藝術畫廊(Galleria d'Arte Moderna di Palazzo Pitti, Florence)〔44〕

威廉生，珍・費迪南
(WILLUMSEN, Jens Ferdinand)
暴風雨之後(*Aprés la tempête*), 1905 年
膠彩、油畫, 185 × 180cm
挪威，奧斯陸國家藝廊(Nasjonalgalleriet, Oslo)〔30〕

簡表

1857	波特萊爾出版《惡之華》	1893	梅特林克的《佩利亞斯和梅莉桑德》在作品戲院上演 分離派於慕尼黑首展
1864	牟侯在沙龍中介紹《伊底帕斯和史芬克斯》	1894	自由美學沙龍展於布魯塞爾展出 「百人沙龍」首展 希岡提尼在米蘭展出 魯東在巴黎展出 德布西創作《牧神的午後序曲》
1866	第一卷《現代高蹈派詩集》出版	1895	第一屆維也納雙年展
1876	馬拉梅《牧神的午後》出版	1896	第一個「理想藝術沙龍」在布魯塞爾成立
1881	魯東以「現代生活」為題第一次展出	1898	維也納分離派創立
1882	德布西以維爾藍的詩為籃本，完成《高雅的節日》	1899	第三屆威尼斯雙年展 《羽毛筆》創刊號出版 舒瑞出版《教主》 瓦諾撰寫《象徵藝術》
1883	維爾藍出版《受詛咒的詩人》	1900	巴黎舉辦萬國博覽會
1884	創辦「獨立藝術家團體」 二十人團在布魯塞爾成立 費內昂發行《獨立雜誌》 惠斯曼出版《反常》	1903	馬爾切夫斯基展出其作品 在克拉科夫組成「藝術之友」團體 第五屆聖彼德堡《彌埃庫斯特娃》雜誌展
1885	圖賈當發行《華格納雜誌》	1904	夏晼在秋季沙龍展出
1886	莫雷亞斯在《費加洛報》上發表「象徵主義宣言」 居斯塔夫·肯、莫雷亞斯、亞當創辦《象徵主義》雜誌	1905	「比利時藝術」於布魯塞爾成立 華茲在新堡展出作品 威斯特勒在巴黎展出
1887	二十人團在布魯塞爾首展 普維斯·德·夏晼在巴黎展出 馬拉梅出版《詩篇》	1907	歐珍·卡里葉在藝術學院展出 塞爾·德·拉瑪，義大利分離主義展
1890	魯東、夏晼、梅索尼爾創立「全國藝術協會」	1908	馮·馬利展出其作品 慕尼黑分離派成立
		1910	普利維亞提在米蘭長期展出
1892	玫瑰十字沙龍首展	1913	愛莫力展，紐約前衛藝術首展

參考書目

a. *Spilliaert*
阿德里安–帕尼爾、霍斯坦合著，
布魯塞爾、巴黎，1996 年

b. 《約翰·德維爾》(*Jean Delville*)
奧利維·德維勒著，布魯塞爾，1984 年

c. 《克諾福雜詩集》(*Khnopff ou l'ambigu poétique*)
米謝爾·德拉傑著，巴黎，1995 年

d. 《魯東》(*Redon*)
米夏爾·吉布森著，波昂，1995 年

e. 《糾纏和墮落》(*Obsessions et perversions*)
塞維林·喬夫著，巴黎，1996 年

f. 《牟侯》(*Gustave Moreau*)
皮耶–路易·馬提歐著，巴黎，1994 年

g. 《孟克》(*Munch*)
湯瑪士·M·梅塞著，巴黎，1985 年